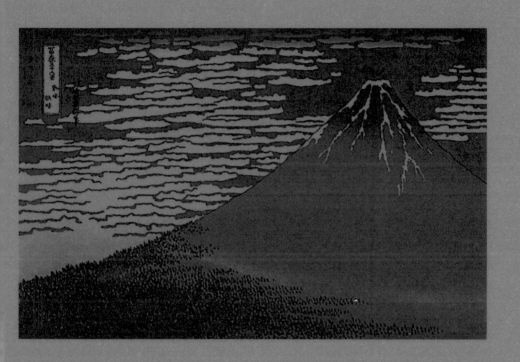

淨世繪版畫拓印圖解

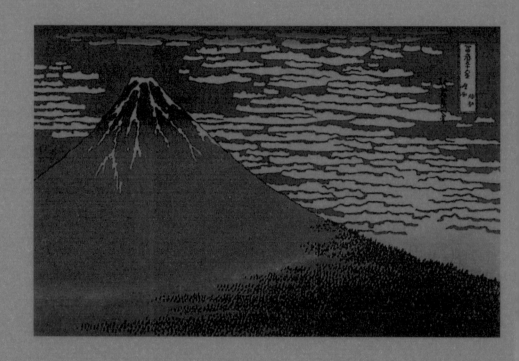

第一墨版，藍色拓印畫面主體輪廓。

第一墨摺，蓮色和花中面畫生錄軸。

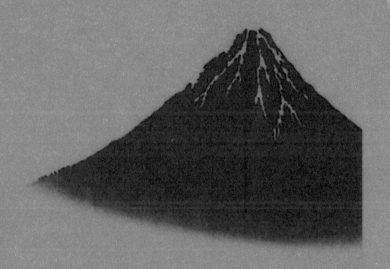

第二色版，赭紅色套印被朝霞染紅的富士山。

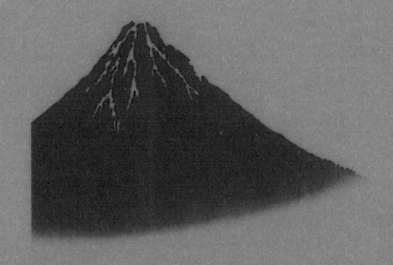

第二奇蹟・嶄岩奇峰酒井抱一筆博物館藏的富士山。

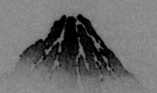

第二色版．羽化淡墨套印富士山頂部。

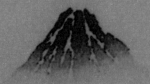

圖二之葉，為煙水墨法渲染出富士山東海。

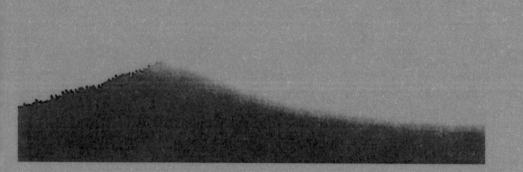

第二色版‧羽化藍綠色套印富士山腳的樹林。

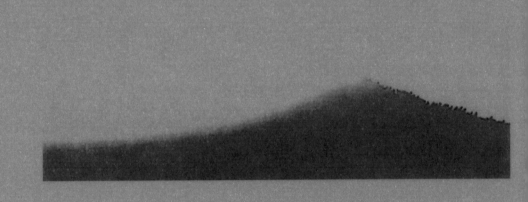

第二章 · 列片邊緣呈束中富士山朝的樹林。

第三色版‧羽化淡藍色套印山體概影。

第三章・科技進步加速著自然生態山的變遷。

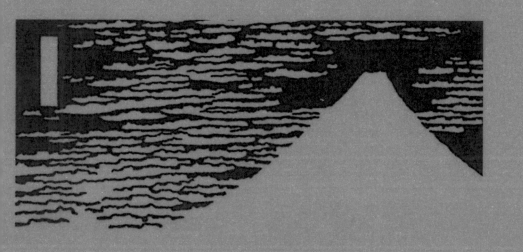

第三色版．羽化藍色套印天空上端邊沿，宗成。

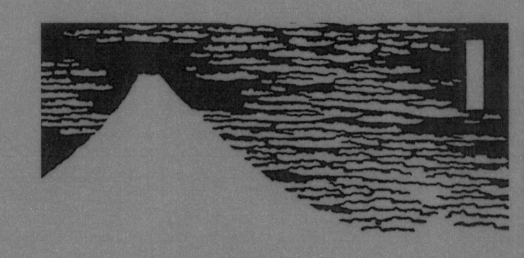

葛飾北斎．神川富士〔逆富日中天空上雲層繪〕．宗晚。

第四色版，藍色套印天空。

第四章・蓮的養色 天空。

浮世繪的故事（第二版）

潘力

———

著

目錄

浮世繪

——江戶時代的「百科全書」

十九世紀後半葉的歐洲，巴黎有一群年輕畫家偶然得到幾幅作為進口陶瓷器包裝紙的圖畫，這些陶瓷器來自遠東的日本。雖然包裝紙已被揉得皺巴巴，但是上面所描繪的圖畫深深吸引着這幾位藝術家。單純明亮的色彩、簡潔生動的形象，還有那些洋溢着東方韻律的墨線，完全不同於有着悠久傳統的歐洲寫實油畫。

當時，巴黎畫壇正在醞釀着一場變革，尤其是照相機的出現，使每一位畫家都意識到了深深的危機。作為畫家飯碗的繪畫技術，在照相機這個「高科技」面前顯得無力起來。這幾位年輕畫家正在探索新的繪畫形式，他們要走出昏暗的畫室，到明亮的大自然中去寫生，擺脫傳統繪畫那種對物體的明暗和立體感表現的束縛；他們想以繪畫自身的基本語言——色彩和線條——作為表現的主體，而不是對外界物象的被動描繪。

來自日本的圖畫與這幾位年輕畫家的追求不謀而合，東方式的感性體驗為這些歐洲藝術家提供了一個可操作的樣板。他們紛紛傳閱這些圖畫，並借鑒其中的表現手法。遙遠東方的色彩和線條不僅印證了他們的探索方向是正確的，也激發了他們的靈感。後來，這群年輕人成為譽滿全球的畫家，他們就是印象派的莫奈和他的同伴們；那些包裝紙就是浮世繪。

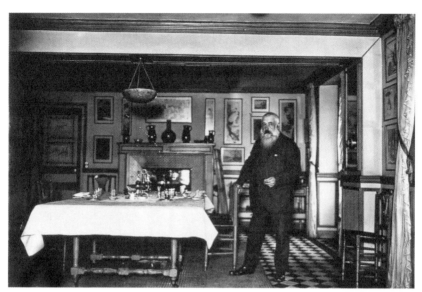

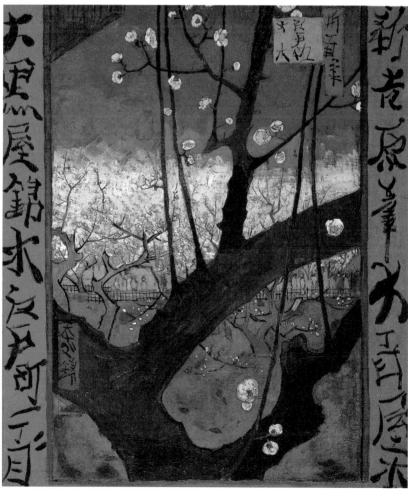

大眾藝術之花

浮世繪是日本江戶時代（一六〇三至一八六七）流行於民間的木刻版畫，用以表現百姓喜聞樂見的市井百態。從十七世紀後半葉開始，江戶武家政權實行「閉關鎖國」的政策，使日本國內維持較長時期的和平環境，可謂「太平盛世」，日本列島開始了經濟飛躍。同時，民族意識高漲，民族經濟和民族文化繁榮，普通百姓的經濟能力也大幅提高，城市中的富裕階層開始形成。

急速發展的江戶地區逐漸形成消費中心，培育了發達的商業文化和成熟的市民階層，浮世繪就是出自市井畫工手筆的大眾生活文化，在江戶民間流行了兩百多年，深受平民百姓的欣賞和喜愛。

為了滿足廣大市民的需求，浮世繪在當時發行量巨大，幾乎遍佈城市的每一個角落。從貴族士大夫到平民百姓，都可以用很低廉的價格買到。因此，浮世繪並不是那種高高在上的「藝術品」，而是像今天的街頭小報一樣，傳閱一陣之後就成了廢紙，大家關注的又是下一批新的出版物了。

就這樣，被丟棄的大量浮世繪作為當時日益繁榮起來的向歐洲出口的陶瓷器的包裝紙，漂

洋過海到了西方。歐洲人在收到精美的日本陶瓷器的同時，也收到了日本人給他們送來的浮世繪，並成為他們改變自己繪畫面貌的重要參考。浮世繪就這樣在無意中扮演了東西方文化交流使者的角色。「浮世」是日本佛教概念中相對於淨土、充滿憂慮的「現世」的意思，指生死輪迴和人世的虛無縹緲。「浮世繪」這個詞有入世行樂、人生如過眼煙雲之意，也就是表現現世間的繪畫。同時，「浮世」一詞不僅反映出當時社會上流行的人生觀，而且有着某種色情意味。如果說浮世繪是表現市民趣味的繪畫，那麼，從某種意義上說它就是源於對當時被俗稱為「惡所」的花街柳巷的描寫和表現。

一六〇三年，武士首領德川家康在關東平原的江戶設置幕府。當時這裡只是一個小漁村，滿目荒涼，德川家康通令全國各地諸侯參與江戶建設，拓荒填海，疏通水道。大批被徵召到江戶的年輕武士幾乎都是單身。此外，隨着江戶城市建設的急速發展，來自全國的商人等各界人士也紛紛聚集，使得男性人口驟增。在江戶最鼎盛的時期，人口總數達到百萬之眾，其中青壯年男性約有二十五萬人，而中青年女性只有八萬餘人。男女比例嚴重失衡的後果就是導致色情業應運而生。對於講究臉面的武家政權來說，娼妓氾濫是一件很丟人的事情。終於，幕府接受提議，批准在江戶東北部的吉原地區設立統一管理的「紅燈區」。

吉原的最盛期，集中了三千多名妓女。她們分為三六九等，最高級別被稱為「花魁」，不

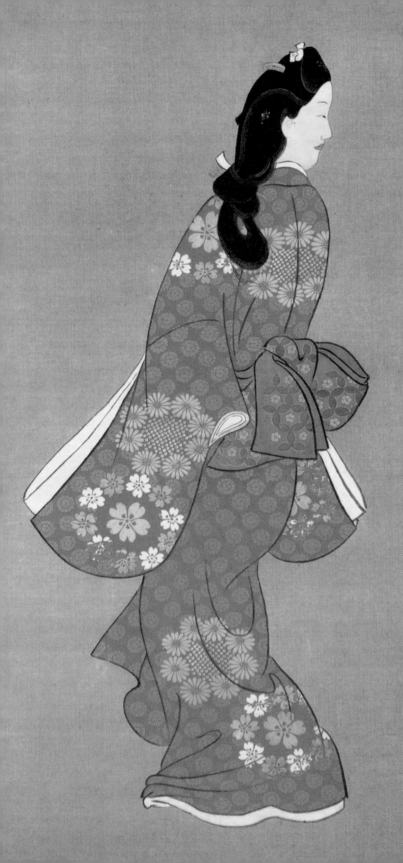

菱川師宣
《回首美人圖》
十七世紀末
絹本着色
63.2 cm × 30 cm

僅容貌姣好，還具備較高的文化素養，擅長琴棋書畫等傳統技藝，可謂才色兼備的「明星」，因此成為浮世繪美人畫的主角。

此外，吉原也不是一般概念中的花街柳巷，而是演變為江戶最大的社交場所，白天在這裡可以鑒賞工藝美術品和名花名曲，還有俳諧和茶道聚會，許多文人學者和浮世繪畫師都是吉原的常客，甚至不少良家婦女也在這裡媲美髮型和服飾。

吉原由此成為江戶大眾文化的發祥地，也為浮世繪創作提供了不竭的源泉。正如日本學者指出的那樣：「江戶吉原有光明的一面，也有陰暗的一面，但若離開吉原，江戶文化將無從談起。」

精工細作

浮世繪最初是借鑒中國古代木刻版畫的手法，製作出版小說插圖和民間故事的繪本，後來被逐漸發展成具有鮮明日本特色的民間藝術。

菱川師宣（生年不詳至一六九四）被公認為是浮世繪的創始人。他最初為市井小說畫插圖，也擅長手繪單幅的美人圖，徒手畫浮世繪在日語中稱為「肉筆繪」，雖然不是真正意義上的浮

世繪，但後來風行的浮世繪美人畫就是由菱川師宣首開先河的。

《回首美人圖》是菱川師宣流傳於世的作品中最具代表性的一幅。畫中的人物動態、流行髮式和服裝紋樣被賦予新的表現方式。秀髮款款下垂，上面還戴着透雕的簪子，橘紅色的和服上菊花與櫻花的三段式刺繡圖案生動展現出當時的女性着裝風俗。可以說，這幅作品奠定了浮世繪美人畫的基礎。

後來，菱川師宣將版畫插圖從冊裝繪本中分離出來，創造了單幅版畫的形式，這就是浮世繪的最初形態，畫面還只是黑白色的，稱為「墨摺繪」。為了迎合富有階層和個別顧客的需求，部分浮世繪用手工上色；經過多年發展，才逐步形成多色版套印的彩色浮世繪。

浮世繪通常採用山櫻木為刻版木料。因受樹幹直徑限制，故版面不大，一般以「大版」、「中版」等規範標記。大版的尺寸約為 39cm×26cm，中版的尺寸約為 19.5cm×26cm，這是浮世繪的常見尺寸。為了表現大場面效果，有些畫師會將兩幅以上的畫面連接起來構圖，被稱為「續繪」，常見的有「兩幅續」和「三幅續」。

一幅浮世繪版畫必須由三種專業工匠共同完成，畫師、雕刻師和拓印師在出版商的組織下協力製作。首先由出版商根據市場需求決定題材內容並選擇有人氣的畫師，出版商一般只提出大致構想，具體畫面細節由畫師掌握。

畫師創作出草圖後，交給雕刻師刻版。雕刻師根據畫稿刻出的是墨線版，先拓印出二十幅黑白稿，一方面用於雕版的修正，另一方面還要由畫師指定配色。畫師一張一色地分別標出彩色版的位置和色彩名稱，服飾上的圖案也由畫師指定後讓學徒添加完成，然後再交由雕刻師分別雕刻色版。最後一道工序就是由拓印師印製，按順序先印出墨線版，然後逐一套印彩色版，有幾種顏色就要套印幾遍，同時還要處理不同的工藝手法。

由此可見，浮世繪的製作是一項嚴密的系統工程，只有畫稿出色、雕工細膩、拓印精緻，綜合運用嚴格的工藝技法，才能製作出精品。雖然說畫師的水平對作品的整體效果起主導作用，但是，還必須要有雕版師的精密技術和拓印師的細緻加工，才能製作出一幅精美的浮世繪。遺憾的是，流傳至今的浮世繪大多只有畫師的名字，絕大多數雕版師和拓印師的姓名都已湮滅在漫漫的歷史長河中。

三大主題

浮世繪最廣為人知的是美人畫，這也是浮世繪的最主要題材；其次為歌舞伎演員畫像（日語稱為「役者繪」），還有在幕末時期興起的風景畫。此外，浮世繪還鮮活地表現出當時社會

歌川國貞

《士農工商　職人》（上）

《士農工商　商人》（下）

一八五六年

大版錦繪（三幅續）

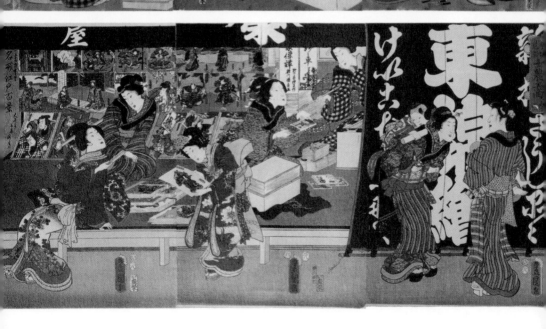

各階層的生活百態和流行時尚，可以說是包羅萬象，被稱為江戶時代的「百科全書」。

浮世繪美人畫的主角吉原「花魁」身價高昂，普通民眾難得一睹芳容，這就為浮世繪畫師提供了無限商機。有些出版商就將自己的作坊設在吉原周邊，簽約的浮世繪畫師乾脆就住在吉原，專門從事美人畫的創作。畫中的「花魁」都是真名實姓，以滿足大眾的好奇心。

美人畫在很大程度上也是對華麗服飾的描繪，每一幅美人畫中佔據最大幅面的莫過於美輪美奐的和服款式和圖案。江戶時代被稱為「圖案與紋樣的時代」，是日本近世服飾設計的高峰。花卉植物紋樣使每一套和服都凝聚着一個美的世界。浮世繪細緻全面地反映了流行時尚，體現出新興市民階層的活力。

「穿着的喜悅」不再是貴族的特權，而成為平民大眾的普遍生活需求，艷麗的色彩組合與豐富的

浮世繪的另一個主要題材是對歌舞伎的描繪。歌舞伎始創於一六〇三年，京都出雲神社的女巫阿國喜歡舞蹈，獨創了一種載歌載舞的新奇表演形式，到街頭為平民演出。阿國女扮男裝引人注目，後來逐漸演變為集體歌舞。隨着江戶經濟的繁榮，歌舞伎的主要表演場所也逐漸從京都傳過來，於是歌舞伎劇場成為江戶市民消遣的主要去處。

初期浮世繪均以表現舞台畫面為主，後來隨着對演技的關注，民眾的注意力逐漸集中到演員個人形象上。歌舞伎與中國京劇的類似之處，在於以著名演員的個人魅力為感召。描繪演員

歌川豐國
《三世市川八百藏之
義經》一七九五年
大版錦繪

肖像的「役者繪」成為浮世繪的重要內容。此外，歌舞伎的服飾、道具之美也成為江戶人津津樂道的話題和浮世繪的絕好題材，進而極大地推進歌舞伎繪的發展。於是，表現歌舞伎人氣偶像的「役者繪」與美人畫一起成為老少咸宜、雅俗共賞的市民藝術。

隨着江戶時代大眾文化的興起，各式各樣的平民娛樂與遊戲活動也空前豐富。從相撲比賽、戲劇演出、神社參拜到各種博覽會、書籍出版、園藝盆栽等不勝枚舉，構成了日本近世平民文化的華麗圖景。尤其是一六五七年的一場大火把江戶城燒得幾乎成為一片廢墟，後來的重建大業成為契機，使江戶從奈良、京都等地移植過來的傳統文化中解放出來，完全擺脫貴族品位的影響，平民階層有了創造屬於他們自己藝術的機會。浮世繪畫師無不對當時的流行風尚投以關注並積極表現，在技法上不斷花樣翻新，洋溢着對「現世」生活的讚美。

在江戶時代後期，美人畫和役者繪逐漸走向衰落，這時興起的風景畫成為浮世繪最後一道艷麗的風景。浮世繪風景畫大多以名勝為題材。隨着交通網的發達、經濟水平的提高，平民旅行熱不斷升溫，富裕起來的江戶平民擁有較大的國內旅行自由，各地道路交通和沿途食宿設施日趨完善，從偏遠的山坳到汪洋中的孤島，都有道路或舟船連接，由此催生了大量以風景名勝為題材的浮世繪系列，日本人親近自然之情在畫面中溫和地滲透出來。

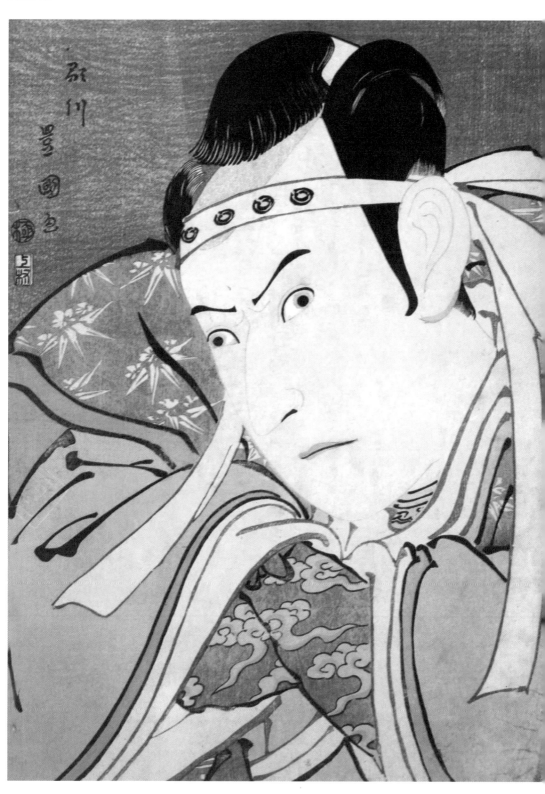

歌川廣重

《名所江戶百景——
淺草金龍山》

一八五七年

大版錦繪

源遠流長

十九世紀中期之後，隨着美國的東印度洋艦隊打開了日本封閉二百五十餘年的國門，資本主義開始萌芽，興起了推翻幕府統治的運動。一八六七年，江戶幕府第十五代將軍德川慶喜（一八三七至一九一三）被迫交出國家權力，德川幕府延續二百六十五年的統治宣告結束。以天皇為首的新政府於一八六八年下詔將江戶改稱東京，改年號為明治，並於一八六九年五月遷都東京。隨之實施「富國強兵」、「殖產興業」和「文明開化」三大政策，史稱「明治維新」。

明治維新之後，新舊交替的世風洗滌着市民的審美取向，日本政府又推行「全盤西化」政策，文明開化的潮流也深度影響着浮世繪的製作。當時，儘管還有一些浮世繪出版商和畫師在繼續維持製作、銷售，但東京灣畔林立的煙囱早就使他們的最後一點靈感煙消雲散。在日本社會發生重大轉型的過程中，迅速建立起來的西方近代資本主義工業體系迫使耗時低效的民間手工藝作坊在短時間內急速式微，浮世繪也不例外，它的新技法與新樣式的拓展無以為繼，藝術性也日趨低落，歷經滄桑歲月的浮世繪從十九世紀後半葉開始，無奈地漸入衰途。

然而，當浮世繪在自己的故鄉被隨處遺棄之際，在遙遠的歐洲卻被捧為座上賓，並成為印象派畫家變革西方傳統繪畫的重要幫手。尤其是出現在一八六七年巴黎世界博覽會上的日本工

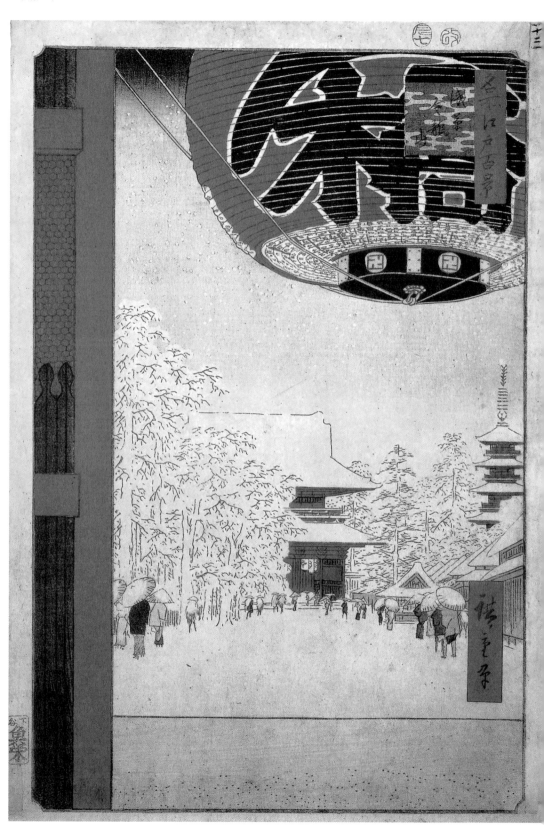

藝美術品和浮世繪，在巴黎乃至歐洲掀起了一場空前的「日本熱」。

當時的巴黎出現許多專營日本工藝品的商店，浮世繪也堂而皇之地在香榭麗舍大街上亮相。大批歐洲外交官、商人和遊客湧向日本列島，四處搜集浮世繪，這些廉價的「廢紙」就這樣成堆成捆地被賤賣到了西半球。

直到許多歐洲學者高度評價浮世繪的論文、著作相繼出版，日本人才恍然大悟，但為時已晚，像樣的浮世繪在日本國內已經所剩無幾。今天的大英博物館、波士頓美術館等歐美機構成了浮世繪的最大藏家，以致於日本的浮世繪學者為了一睹真品不得不遠渡重洋。儘管如此，浮世繪依然不愧為最富有日本特徵的繪畫樣式，浮世繪的美學品格依然溫潤地滋養着今天的日本藝術。

本書以六位最有代表性的浮世繪畫師為主進行介紹，讀者從中不僅可以欣賞到最優美的浮世繪畫面，還可以對浮世繪的歷史有所了解。

うきよえ

鈴木春信

——多彩「錦繪」寫青春

鈴木春信（約一七二五至一七七〇）是浮世繪歷史上一位舉足輕重的畫師，他筆下的美人畫洋溢着別具一格的風韻。人物形象秀柔、清純無瑕，恍若日常生活中熟悉的東鄰少女，個個體態輕盈，傳達的是屬青春的脈脈感傷；不同於以吉原花魁為主角的美人畫，浪漫、寫意、充滿青春魅力。那些手足纖巧的柳腰美人及其所傳達的浪漫與感傷氣韻，也成為鈴木春信美人畫的個人風格基調，被稱為「春信樣式」。其中又有兩種不同的風貌：其一是取材於古典和歌表現當世風俗，流露出受宮廷審美意識支配的優雅餘韻；其二是描繪純真愛情和市井生活，抒發市民清新爽人的情感。運筆宛若行雲流水，明快的調子、纖細柔和的線描是他作品的最大特點。

繪畫生涯

自從浮世繪版畫出現以來，畫師們就不再滿足於黑白單色的畫面，而是不斷嘗試各種方式，試圖找到更簡便的辦法來取代手工上色。在鈴木春信之前，浮世繪還處於從黑白向彩色過渡的探索期，剛剛出現簡單的紅綠雙色套印，從鈴木春信筆下端莊的人物造型和華麗的衣物紋飾，可以看到來自浮世繪畫師兼出版商奧村政信（一六八六至一七六四）和京都畫師西川祐信（一六七一至一七五〇）的巨大影響。

奧村政信
《出浴美人圖》
一七三〇年
大倍版紅摺繪

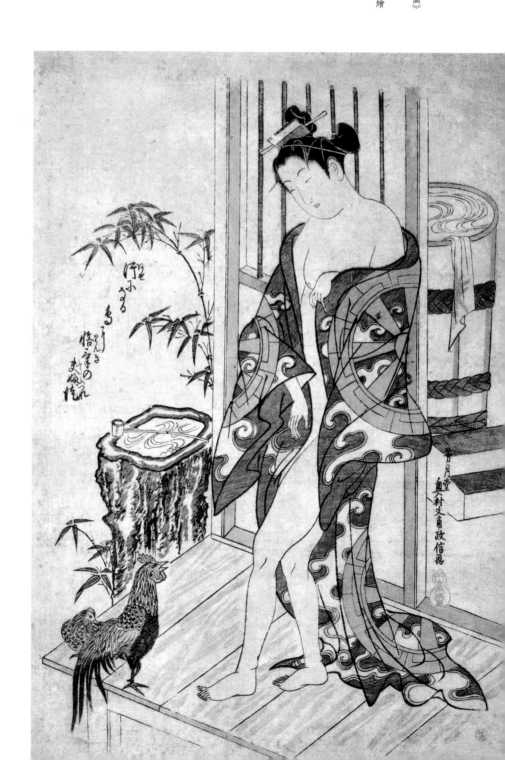

奧村政信活躍於浮世繪技術革新時期，在長達半個世紀的繪畫生涯裡，他一直致力於革故鼎新，對版畫技術進行多方面的探索和改良，是浮世繪技術轉換期的重要人物。他早在十八世紀初就是風俗畫和美人畫的代表性畫師，佔據浮世繪的半壁江山。

奧村政信嘗試在墨版上用丹筆塗抹，試製成功以紅色為主調的版畫——丹紅版畫，從此歷來黑白的版畫終於有了色彩，深受大眾喜愛。十八世紀三十年代，奧村政信又開創了縱長規格的「柱繪」，在畫幅規格上進行一系列的變革創新，將兩幅到三幅的畫面上下拼接，以適合於張貼在室內的柱子上，豐富表現手法和題材。由奧村政信初試成功第一套雙色浮世繪版畫，以綠色和胭脂紅為主調簡易套色，是流行於十八世紀中期的「紅摺繪」的先聲。

另一位在早期影響鈴木春信甚深的是京都畫師西川祐信。《西川家過去帳》曾記載有鈴木春信的去世日期，由此可以推測兩人的師徒關係。西川祐信的繪本以豐富的內容和飄逸的筆法表現京都女性的服飾、髮型及生活習俗和一顰一笑，描繪其豐腴安詳、雍容華美的動人風姿，有着別樣的幽貞清麗，與充溢着動感的江戶浮世繪形成鮮明對照。

西川祐信還有大量的手繪浮世繪，這些畫作展現出畫師深厚的傳統文化底蘊，昔日未有的詩意和落落大方的抒情氛圍在畫面的一勾一畫中流淌恣意。精美的手繪浮世繪，華麗的服飾與秀美的形象渾然一體，與人物相映成趣的背景描繪體現出西川祐信精深的繪畫修養，代表作《柱時計

美人圖》以秀美端凝的風采、醇厚沉謐的底蘊成為江戶浮世繪藝術革新的先聲。

斑斕套色

鈴木春信以歌舞伎演員畫起步，作於十八世紀五十年代的《賣花女》表現的就是舞台上歌舞伎演員的姿采風韻，《風流七小町》也是以時尚的美女圖演繹來自民間的七個傳說。雖然關於鈴木春信的生平記載史料很有限，但是他的名字與浮世繪的革故鼎新已被載入歷史。他曾在中國明清版畫拱花印法的啟迪下採用「空摺法」，使所繪物體的肌理與服飾的紋樣畢現紙上，畫面的盎然意趣由此而生。

最重要的是，鈴木春信創造了多色套印的浮世繪版畫。多色套印技術的突破，與十八世紀後半葉對材料選擇的講究、繪師技藝的提高有着莫大的關係。同時，也得益於一七六五年在江戶一時盛行的「繪曆交換會」。成熟的歷史條件和必然的歷史契機，共同醞釀了一個屬浮世繪技術變革飛躍的新時代。

日本在江戶時代使用太陰曆，太陰曆中大小月份的逐年變化，使得江戶時代的人們開始自己製作方便生活的年曆。他們別出心裁地將表示大月的數字融入精心設計的圖案中，稱為「繪

曆」，作為新年禮物饋贈親朋，蘊藉着大和民族含蓄雅致的審美傾向。

俳號「巨川」的江戶富商大久保甚四郎忠舒便是發起和組織繪曆交換會的其中一人。他眼光不俗，對才華橫溢的畫師也多有資助。巨川曾向鈴木春信訂購繪曆，並就色彩配置、畫面設計提出自己的見解與要求，不僅主導當時繪曆交換的潮流與風向，也使鈴木春信在藝界嶄露頭角。

繪曆交換風潮愈烈，則畫作愈加絢麗精緻；多色套印工藝愈加完善成熟，表現手法愈加豐富多彩。所謂需求引導發展，古今如一。於是，鈴木春信逐漸地將這些繪曆手法用於浮世繪版畫的表現中，敲開了浮世繪光彩斑斕的藝術大門。

在此之前，浮世繪版畫基本上是單色的，最多也只是單純的紅色或綠色，簡單有餘、雅麗不足。後來，鈴木春信試驗成功了將多塊彩色版套印在一起的方法，製作出五彩繽紛的畫面。商家將此類版畫比喻為京都出產的精美錦緞，從此「錦繪」就成為多色套印的浮世繪版畫的別稱，一直沿用到今天。

《從清水寺高台上躍下的美人》是鈴木春信的繪曆精品之一。日本民間自古以來有着為了治癒疾病、祈願戀愛成功或發誓完成某個使命，要從高處跳下的風俗。清水寺是京都的古寺，其中的一處高台逐漸成為比喻這種風俗的地點。即使在今天，日本人為了表示某種決心，也會發誓說「從清水寺的高台上跳下」。畫面中從高處跳下的年輕女子就是為了祈願戀愛成功，她手

鈴木春信

《從清水寺高台上
躍下的美人》

一七六五年

中版錦繪

持特製的雨傘以保護自身安全，隨風飄舞的衣服上的貝殼圖案中蘊含着「大二三五六八十」的字樣設計，就是表示當年的大月。

見立繪世

鈴木春信對浮世繪的貢獻不限於多色套印技術的突破，他還發明了一種獨特的繪畫形式——「見立繪」。在日語中，「見立」是「變體」的意思。「見立繪」大致是指在前人的畫意或圖式基礎上進行形象新創造，將原有事物引申為另一類完全不同的事物，從而實現古今對比的幽渺差異；觀賞者需要運用智慧看出其中隱喻的奧妙，平添幾分趣味性。

「見立」是江戶時期日本畫家廣泛採用的一種構思方式，浮世繪中的見立繪大多借用中國與日本的古代文學典籍和故事傳說來表現當時的社會風俗和美人姿態。鈴木春信更是創造性地運用中國古詩的意境，暗藏典故，以柳眉粉頰的畫面取代一本正經的漢畫題材，使美人畫得以多彩展現。

鈴木春信的美人畫《雨夜宮詣》源自日本古典謠曲《蟻通》，便是其中的典型代表。該畫沒有題記註釋，風雨如晦、夜過神社的少女，身份和來歷如「九天玄女若凡塵」般縹緲不明。然

鈴木春信
《雨夜宮詣》
一七六七年
中版錦繪

而，鑒賞家卻可以從其雨傘、燈籠等配飾的紋理上，知道她是當時江戶笠升稻荷的茶屋人氣侍女阿仙。

鈴木春信的見立繪大多作於繪曆交換會期間，體現出他對古典的喜愛，將時空回溯千百年，實現時風與古雅的聯歌。浮世繪的美人畫從菱川師宣開始，大多表現當下婦女風俗。見立繪以豐富的創意、多樣的題材、樸茂的寓意、自由的手法、黛眉粉面的恣意風尚為人們所喜愛，也為素來鍾情於古典的畫師自身所青睞。

鈴木春信憑藉深厚的古典修養，參照眾多典籍，將美人畫融於和漢千年的歷史風月中，創作了許多膾炙人口的作品。藉助見立繪的手法，鈴木春信的美人畫大放異彩。

美人風韻

繪曆交換會的熱潮過後，鈴木春信已然成為畫壇新星，個人風格也趨於完善。他在此時創作的《坐鋪八景》系列，一方面引申北宋畫家牧溪的《瀟湘八景》為題，一方面套用日本傳統詩歌意蘊，以「見立」的手法描繪江戶上層市民社會年輕女性的日常生活情境。

《坐鋪八景》的畫中女子個個清貴嬌媚、婀娜秀麗，深受大眾的喜愛，甚至有「菩薩國下凡

的仙女」的美譽。其中的《行燈夕照》藉用古代同名詩歌意境，將原來詠歎櫻花的情境替換成秋天時節，窗外紅葉款款，流水潺潺。「行燈」是江戶時代用紙和木架製成的室內照明用具，右側的少女俯身撥亮燈芯，左側母親模樣的婦女正坐在榻榻米上閱讀詩文，情趣盎然。

鈴木春信還採用移花接木的手法，將歌詞中的情境用隱喻的方式巧妙地微縮到細小的器物上，如《琴路落雁》不僅令人聯想到中國古代名曲「平沙落雁」，而且古琴弦上的一排黑色小支架被描繪成形同雁群飛翔的景象；《手拭歸帆》中廊下支架上的手巾在微風中飄揚，舞動的曲線宛若風帆，少女和服上的水草和波紋圖案也與「歸帆」的主題相呼應。

鈴木春信的畫作雖以市井生活為題材，但是以隱喻的方式表現出傳統的古典美，並在世俗風情中融入高雅因素。《坐鋪八景》系列融和漢特色，形意皆備，不僅反映出錦繪誕生初期的面貌，也是鈴木春信確立個人風格的代表作，堪稱經典。

鈴木春信的作品既描繪「十里長街連市井」的煙火風光，也娓娓講述純真的青春與愛情。他創造出楚楚動人的美人畫樣式，呈現詩歌一般的韻律與風格；他用調和或對比的豐富色彩，表現出畫面結構的每一細節；他還擅長用實景作為背景，營造詩情畫意的境界。

此外，鈴木春信的作品往往蘊含着深厚的古典文化修養，常在畫面上配置和歌、漢詩、俳句，藉助古典文學精髓詮釋「現世」生活，使畫面蘊藉深幽古奧的意境。這方面的代表作有

《三十六歌仙》、《繪本青樓美人合》等。其中《繪本青樓美人合》描繪了吉原一百六十六位有名

有姓遊女的四季風俗，畫面上有她們自己題寫的俳句。

鈴木春信筆下的美人造型或纖腰亭亭、步履款款，或韶秀疏落、氣韻清致，散發着夢幻般

迷人的柔弱之美，畫面充盈着溫馨，流動着浪漫。有日本學者指出，這些人物造型的用線筆意

以及略顯傷感的情思樣式，可能受到中國明代畫家仇英（一五〇二至一五五二）的影響。細細品

來，那委婉可人的風姿韻味，確有幾分相似之處。然而，鈴木春信作為江戶時代的市井畫工，

究竟有多少機會可以接觸到仇英的畫作，尚未可知。可能性較大的是，明朝時期，市井文化繁

榮，大畫家也紛紛投入版畫製作。仇英本人也製作過版畫插圖，並且明清版畫普遍受到仇英風

格的影響。而明清版畫隨着中日間的通商貿易大量流入日本，據此推想，鈴木春信有可能是在

模仿明清版畫的過程中無意間接受了仇英的風格。

雖然鈴木春信英年早逝，但在他四十五年的短暫一生中，以天資聰慧與筆耕不輟為浮世繪

的歷史增添了一抹濃墨重彩。

鈴木春信
《坐鋪八景──
行燈夕照》
約一七六六年
中版錦繪

鈴木春信
《坐鋪八景──
琴路落雁》
約一七六六年
中版錦繪

鈴木春信
《坐鋪八景——
時計晚鐘》
約一七六六年
中版錦繪

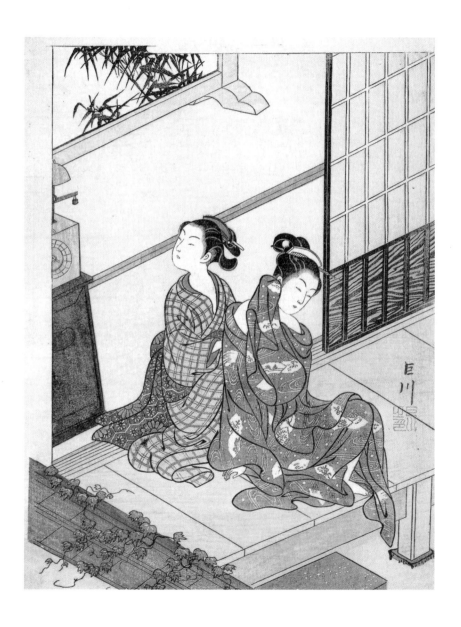

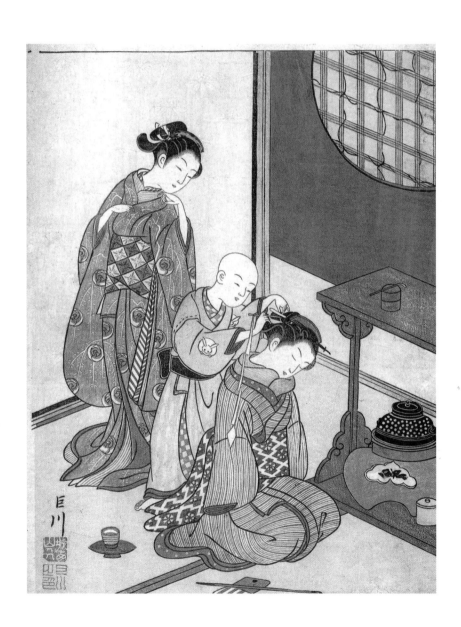

鈴木春信
《坐鋪八景——
鏡台秋月》
約一七六六年
中版錦繪

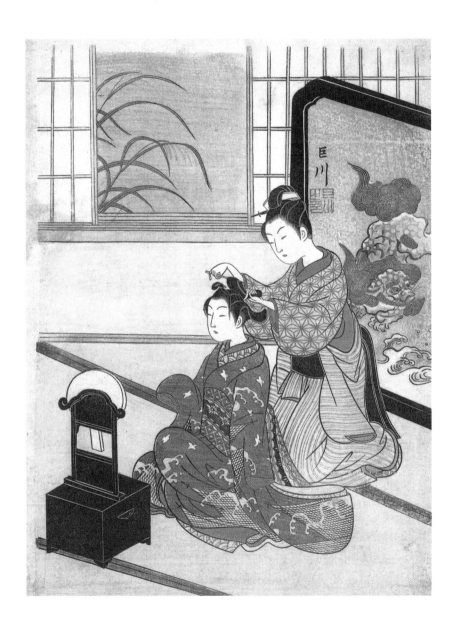

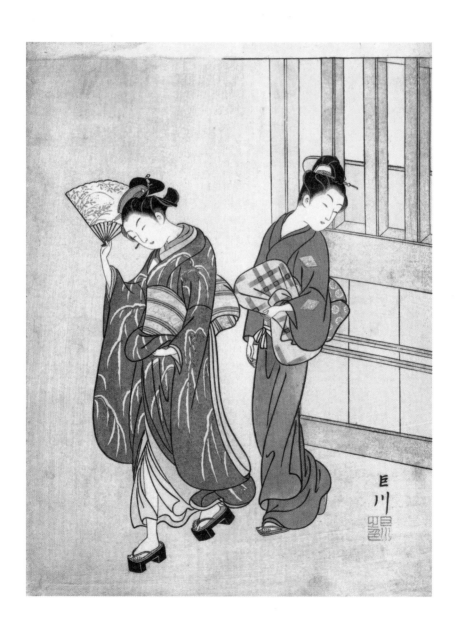

鈴木春信
《坐鋪八景——
扇之晴嵐》
約一七六六年
中版錦繪

鈴木春信
《三十六歌仙──
源信明朝臣》
約一七六七年
中版錦繪

鈴木春信
《三十六歌仙──
源重之》
一七六七年
中版錦繪

春信樣式

鈴木春信的畫風對江戶浮世繪界產生了廣泛影響，模仿者趨之若鶩。由於他的存在，許多畫師的個人風格都難以得到認可和發揮。鈴木春信去世之後，浮世繪界才開始進入一個百花齊放的時代，不同流派逐漸形成，但鈴木春信的影響依然餘韻未絕，如北尾派始祖北尾重政（一七三九至一八二〇）、勝川派始祖勝川春章（一七二六至一七九二）以及在江戶時代後期產生巨大影響的歌川派始祖歌川豐春（一七三五至一八一四）等人，都是在沿襲鈴木春信風格的基礎上嶄露頭角，並逐漸形成自己的風格。而忠實繼承鈴木春信畫風的磯田湖龍齋（一七三五至卒年不詳）在早期作品中更是以「湖龍齋春信」署名以示自己和鈴木春信的淵源關係。

北尾重政靠自學成長為一代畫師，他早期的作品明顯受到鈴木春信的影響，後來的美人畫開始追求實體感，尋求自己的風格。刊行於一七七六年的繪本《青樓美人合姿鏡》雖然承襲了鈴木春信《繪本青樓美人合》的旨趣，但寫實的手法開啟了浮世繪版畫的一代新風。《東西南北之美人》等系列就是他個人畫風的生動寫照，溫厚的存在感成為他的美人畫有別於其他畫師的鮮明特徵。

磯田湖龍齋的作品從構圖到色彩繼承鈴木春信風格的同時，也逐步表現出新的特徵。同樣是江戶風俗和美人畫等題材，相對於鈴木春信的古典趣味和夢幻程式，磯田湖龍齋筆下的人物

歌川豐春
《櫻下花魁道中圖》
十八世紀後期
絹本着色

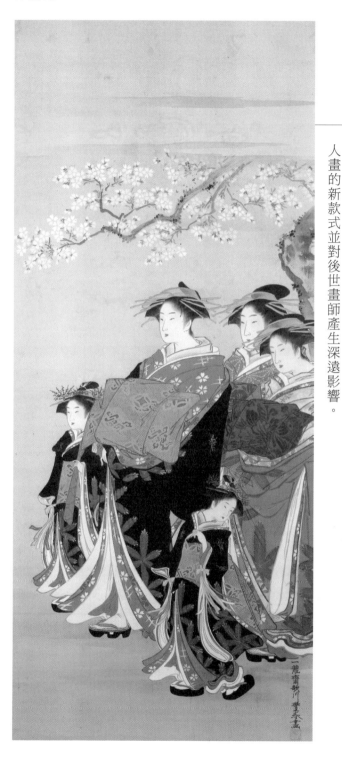

更具鮮活生命的真實感和寫實性，例如他曾將江戶女性髮型最新款式「燈籠髮」（即鬢角的髮髻向兩邊極度張開如透明的燈籠）描繪得栩栩如生。

磯田湖龍齋的《雛形若菜初模樣》是浮世繪歷史上劃時代的花魁系列，有百幅之多，持續繪製了五年，不僅着力表現花魁錦衣花裳和感性魅力，還在構圖上別出心裁地將侍女形象縮小，以突出花魁的形象魅力。這種手法不僅使他的作品在浮世繪史上佔有一席之地，也成為美人畫的新款式並對後世畫師產生深遠影響。

北尾重政
《東西南北之美人——
東方之美人》
十八世紀後期
大版錦繪

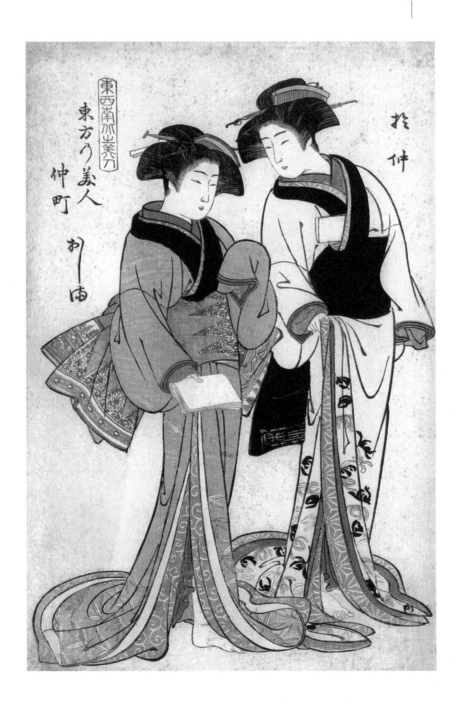

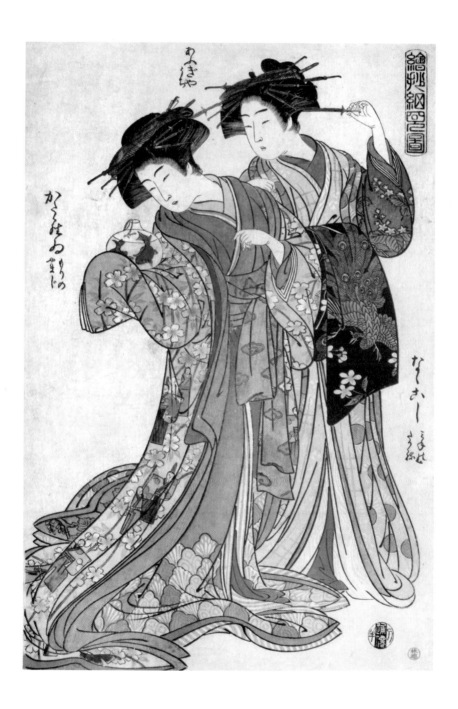

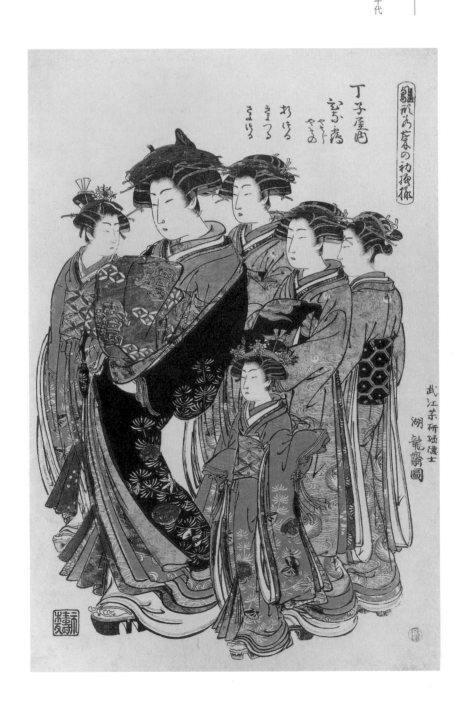

磯田湖龍齋
《雛形若菜初模樣——
丁字屋內雛鶴》
約十八世紀七十年代
大版錦繪系列

うきよえ

鳥居清長

——優雅的現實美人像

鳥居清長（一七五二至一八一五）是鳥居派中成就最高的第四代畫師。浮世繪歷史上最負盛名的畫派就是鳥居派和後來的歌川派。鳥居派主要從事歌舞伎演員像浮世繪和演出節目單等與歌舞伎有關的宣傳品製作，從十七世紀末開始就與江戶歌舞伎界結下不解之緣，這個傳統一直延續到二十一世紀。今天，走在東京銀座的大街上，可以看到古色古香的「歌舞伎座」劇場，大門前歌舞伎演出劇目招貼畫的作者名叫鳥居青光——他是鳥居派的第九代傳人，現在還身兼舞台美術及服裝道具的設計。

十八世紀中期之後，鈴木春信的風格依然是江戶浮世繪的主流，委婉的平民少女形象比吉原花魁更深入人心，這些略帶中國唐宋遺風的少男少女開啟了江戶浮世繪的一代新風尚，模仿者眾多。十八世紀後半葉，隨着鳥居清長的出現，形成了江戶時代中期美人畫的新樣式。他筆下健康頎長的現實美人像超越了鈴木春信夢幻情調的楚楚弱女子，休閒漫步或夏夕納涼的優雅女子極盡婀娜身段和衣裳花色之美。

師出鳥居派名門

鳥居派的創始人鳥居清信（一六六四至一七二九）的父親鳥居清元就是歌舞伎演員。

一六八七年，鳥居清信隨家人從大阪遷居江戶，他開始關注歌舞伎演出劇目及演員個人的表現，後來逐漸形成以鳥居清信為祖師的鳥居派。大約在十七八世紀之交，他在眾多歌舞伎插圖和節目單中描繪人氣演員肖像的基礎上，首創以單幅版畫形式表現歌舞伎的畫面，從此產生了浮世繪的新題材。鳥居清信在家族環境的影響下繪製了大量的役者繪。他還依據歌舞伎演員全是男性的特點，獨創了「瓢簞足」和「蚯蚓描」的個性化畫法。以粗壯、有力的造型配以變化多端的墨線勾勒，並用粗細變化豐富且遊走不定的蚯蚓般線條強化視覺上的對比，成為鳥居派役者繪的特徵。

早年菱川師宣的歌舞伎畫善於表現大場面，出現在畫面上的大多是劇場大門或舞台全景，鳥居清信則關注演員的個人形象魅力。《瀑井半之助》和《上村吉三郎之女三宮》就是歌舞伎演員像，圓潤豐滿的線條取代以往的柔弱纖細，生動體現了鳥居清信的畫風。此外，鳥居清信也涉足美人畫題材，前面的《立美人圖》就是他早期的代表作，富有彈性的弧線塑造出豐滿的形態，頗有中國唐代的審美風韻。

另一位重要的歌舞伎畫師是鳥居清倍（生卒年不詳），主要活躍在十八世紀一十年代，他幾乎與鳥居清信齊名，但由於史料的欠缺，至今無法考證他與鳥居清信的輩分關係。從他的許多畫作中可以看出，在鳥居清信風格的基礎上，他的線條更加生動而富有氣勢，色彩單純鮮明具有裝飾性，人物造型豪放，構圖充滿動感，進一步完善了鳥居派的歌舞伎畫風格。

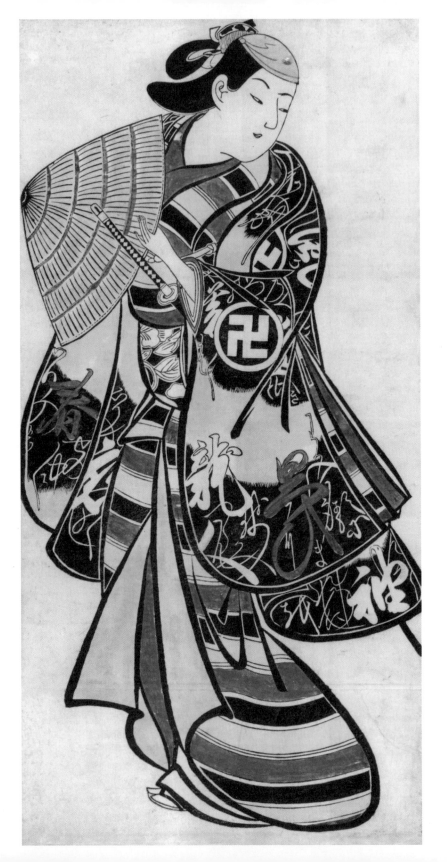

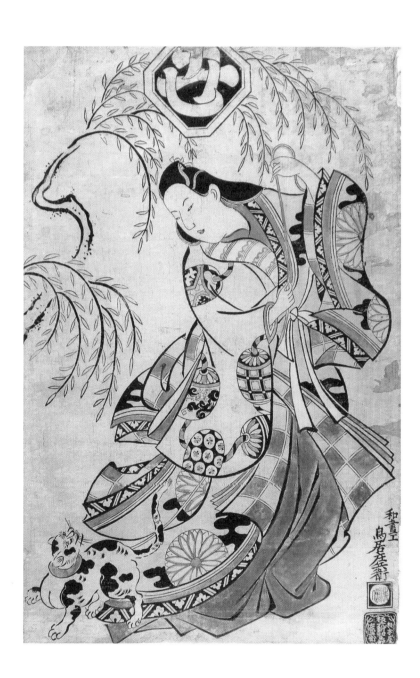

鳥居清信
《瀑井半之助》
約一七〇九年
大倍版丹繪

鳥居清信
《上村吉三郎之女
三宮》
一七〇〇年
大倍版丹繪

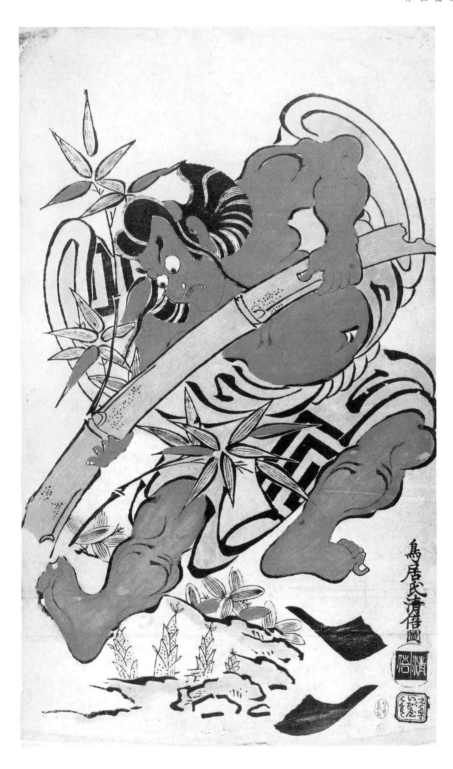

鳥居清倍

《市川團十郎之拔竹
五郎》

一六九七年
大倍版丹繪

鳥居清倍的貢獻還在於他進一步完善了「瓢簞足」和「蚯蚓描」的風格，飛動的線描勾勒與礦物質顏料丹紅的大面積使用，加之誇張的表現和不拘泥細節的構圖，生動表現了武生逞威的動作氣勢。《市川團十郎之拔竹五郎》描繪的是以勇猛的武士或超人的鬼神為主角的武戲，是他的經典之作。同時，鳥居清倍在美人畫上也有不俗的表現，繼承了歌舞伎畫富有韻律的線條和生動的姿態，並昇華為洗練和柔美的形象。《小鳥美人和持鳥籠的女孩》就洋溢着委婉溫馨的情調。

鳥居清廣（生年不詳至一七六七）也是以美人畫見長的鳥居派畫師。較之歌舞伎畫，他更擅長描繪流行風尚的窈窕美人，動態鮮活而優雅。在着色上，他善於發揮紅摺繪中對紅色、綠色以及黃色的運用，手法細膩；從人物服裝到背景花草均填色飽滿，畫面充溢着熱烈的情趣。

十八世紀六十年代，隨着彩色套版浮世繪的發明，大眾的注意力開始轉向鈴木春信等畫師。面目一新的美人畫席捲江戶，鳥居派的歌舞伎畫漸入低潮，鳥居派第三代傳人鳥居清滿（一七三五至一七八五）的製作量也明顯減少。在繼續繪製一些招貼和節目單以維持家業之外，他將精力投入培養後繼者，鳥居派歷史上最輝煌的美人畫大師鳥居清長就出自他的門下。

活躍的繪本畫師

鳥居清長（鳥居清滿的養子）從一七六七年就開始沿襲家傳筆法製作歌舞伎演員畫像，一七七五年起順應時潮製作了許多文學繪本，並開始涉足美人畫。鳥居清長借鑒鈴木春信的構圖，並將當時開始進入江戶的西方銅版畫技法運用在木版畫上，例如在人物畫背景中採用渲染景深的手法以豐富畫面表現力，逐漸在浮世繪界引人注目，最終於十八世紀八十年代初期形成了自己獨特的藝術風格。

十八世紀八十年代的江戶是一個相對開放的時代，雖然幕府政權貪腐之風橫行，但整個社會風氣還是比較寬鬆，文人可以較自由地發表言論，廣大市民得益於生活水平的提高，日漸對藝術品位有所追求。武士階層中的有學之士和具有較高修養的市民開始有更多的交流，隨着這兩個階層的聯繫愈加廣泛與深入，新興的江戶文化也逐漸形成大眾藝術的萌芽。

在文學方面，充溢着遊樂情趣的繪本讀物開始成熟起來，雖然依舊不乏一些荒唐的低級趣味內容，但整體上還是反映出江戶知識分子階層的活躍和出版業的興旺。在詩歌方面則出現了以古典和歌為範本變異而來的「狂歌」，這是以詼諧、滑稽的語調編寫的帶鄙俗氣息的短歌。

當時，這些以大眾藝術為特徵的文學形式被統稱為「戲作」，在市民階層廣泛流行，許多人還

參與其中進行創作。

這一時期，文學繪本是最受歡迎的出版物。畫面上擺脫了通俗小說慣用的半圖半文的出版形式，大畫面的構圖成為浮世繪畫師們競相展示技法的大舞台。鳥居清長的第一冊文學繪本《風流物之附》發行於一七七五年，從那時開始，他敏銳地預感到新興大眾文化時代的到來及出版業的旺盛需求，並開始作為繪本插圖畫師活躍在江戶出版界。到一七八二年為止，鳥居清長的主要創作都是圍繞文學繪本展開，共繪製了一百二十餘冊文學繪本。

鳥居清長
《大川端樓上賞月》
約一七八七年
大版錦繪（三幅續）

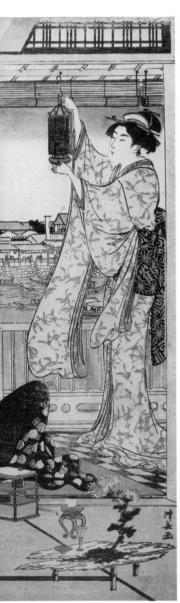

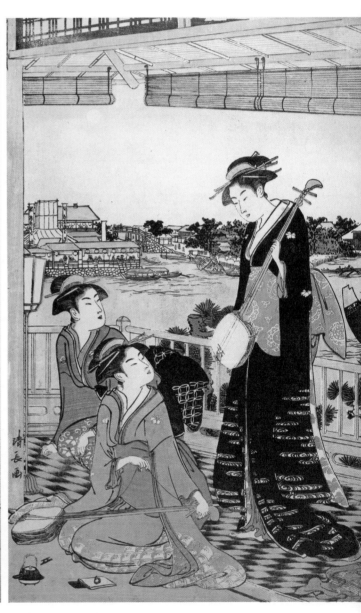

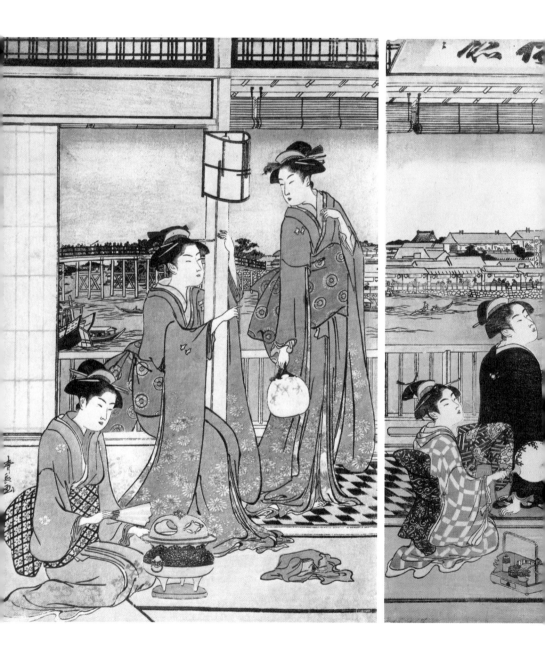

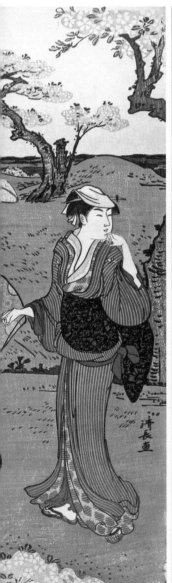
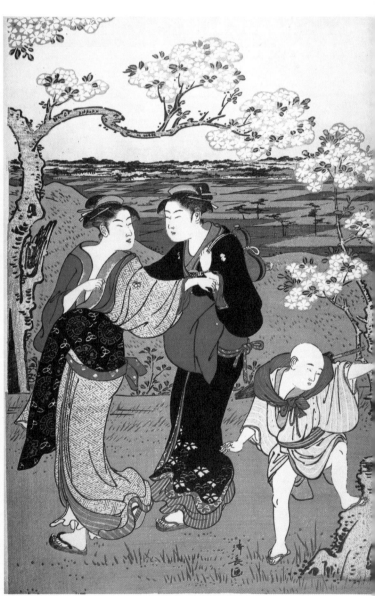

鳥居清長
《飛鳥山賞花》
約一七八四年
大版錦繪（三幅續）

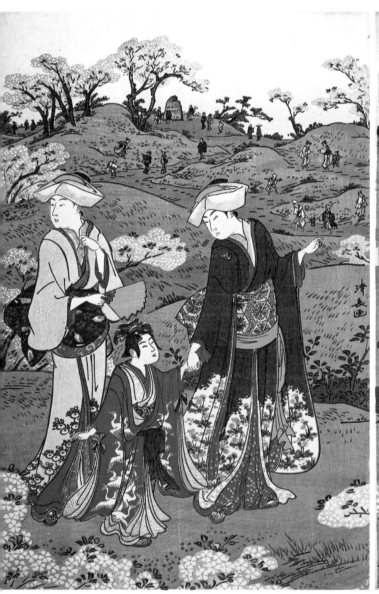

鳥居清長
《大川端納涼》
十八世紀
大版錦繪（兩幅續）

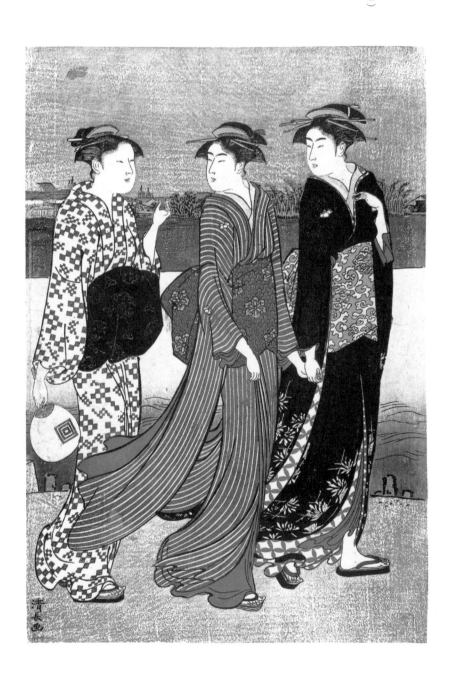

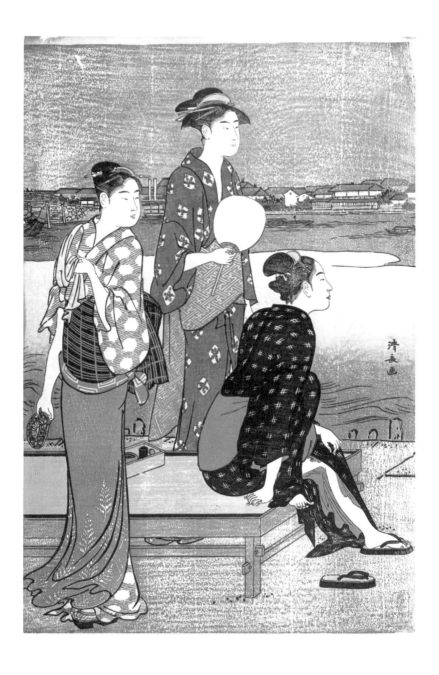

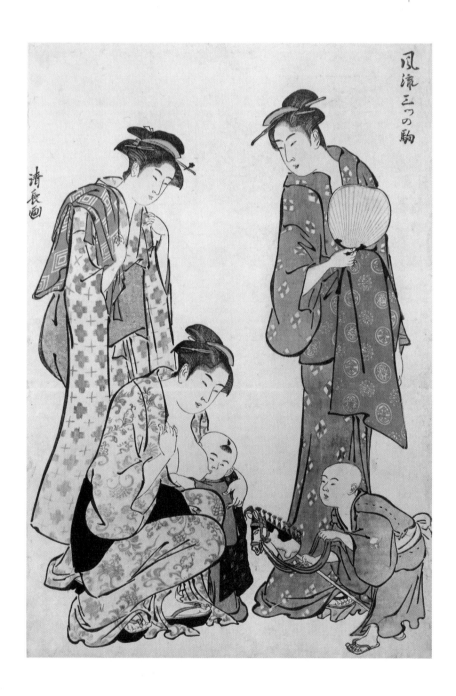

鳥居清長
《風俗東之錦──
風箏》
約一七八四年
大版錦繪

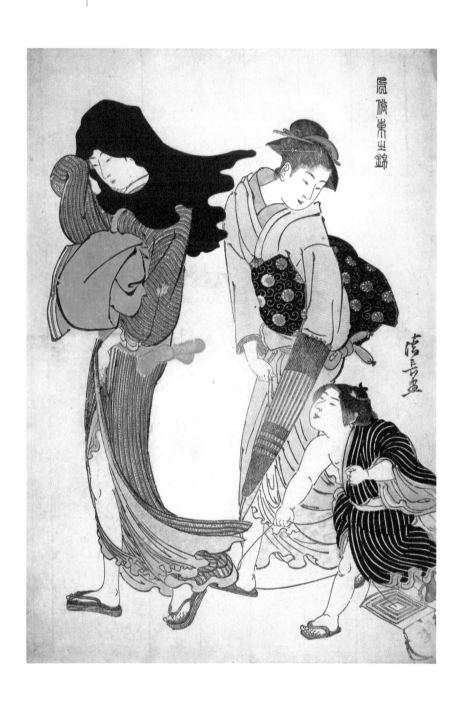

別開生面的「續繪」

鳥居清長在創作全盛期的十八世紀八十年代，將精力集中於浮世繪美人畫的製作，發行了大量作品，至今可考的依然有五百餘幅。不同於鈴木春信的青春少女，也迥異於流行的吉原花魁美人，鳥居清長筆下呈現的大多是江戶市民生活和娛樂景象。

鳥居清長對浮世繪的貢獻首先在於畫面的創新。作為長年從事文學繪本創作的畫師，他同時也是一位技術精湛的書籍設計家。鳥居清長從書籍設計中得到啟發，將兩幅浮世繪連接起來，形成新的大畫面，被稱為「續繪」。其特點在於每幅既相對獨立又擁有連續共通的背景，既可單幅欣賞又可連接成一幅更大的畫面，銜接自然流暢、場景開闊、人物眾多，豐富了浮世繪的表現力。

後來，鳥居清長又發展出三幅畫面拼接的續繪手法，進一步擴展畫面空間，以塑造人物群像見長，表現出不凡的畫面構建能力。《四條河原夕涼體》是鳥居清長最初的三幅續繪，表現出很高的水準。「四條河原」本是京都的地名，但畫面上描繪的卻是地道的江戶風俗，並代之以夏夜江戶隅田河畔的納涼景致；「夕涼體」即日語的夏夜納涼之意。無論是畫面構圖還是人物造型及色彩線條等都有很強的表現力，該作品也是他的重要代表作。

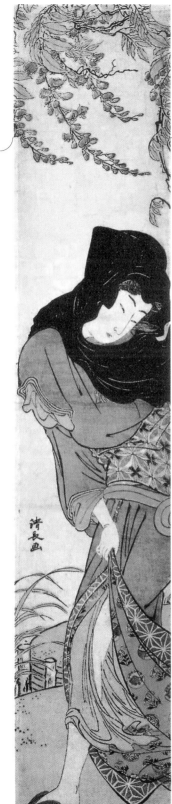

鳥居清長

《藤下美人》

約一七八二年

柱繪版錦繪

此外，鳥居清長還製作了大量的「柱繪」，即豎長構圖的畫面，至今可考的就有一百三十餘幅。人物形態也體現出舒展、健康美人的典型面貌，普遍具有很高的藝術水準。在構圖上，鳥居清長克服了豎長畫幅的制約，潛心經營，無論是單人像還是雙人像，都使人物動態與有限空間相得益彰，代表作有《藤下美人》等。

清長美人

鳥居清長自一七八二年至一七八四年間刊行的描繪遊女的系列《當世遊里美人合》及描繪江戶南部品川地區風俗的系列《美南見十二候》，以開闊的視野很好地表現了當時盛況空前的遊里四季風俗；此外，描繪市井日常生活場景的《風俗東之錦》系列以寫實手法生動描繪出形形色色的婦女形象。這三大系列是充分體現鳥居清長個人風格、奠定他作為浮世繪六大畫師之一地位的代表作。

從繪畫的人物比例而言，一般是以七至七點五個頭的尺寸為站立人物的標準高度。鳥居清長為了塑造更為動人的形象，有意拉長人物身高，例如他筆下的美人像大多達到八個頭的高度，顯得亭亭玉立、婀娜多姿。他以寫實的背景和寫意的人物相互映襯，理想化與裝飾性手法兼施並用，創立了新的美人畫形式。鳥居清長所塑造的健康頎長的女性形象，以舒暢的線條和明麗的色彩浸潤出水靈靈的氣色而名重一時，好評濡耳不絕，優雅秀麗的「清長美人」一躍成為江戶浮世繪畫師爭相模仿的對象。

《當世遊里美人合》系列共有二十一幅，主要表現吉原以外的其他色情街區的場景，也就是以非公認的私娼為主角的美人畫。雖然幕府政權在建立吉原之後嚴令取締私娼，但始終禁而不

絕。十八世紀後期是私娼的最盛期，江戶地區有七十餘處色情街區，幾乎蓋過了吉原的風頭。

《叉江》表現的是納涼之夜食客、藝伎等歡聚餐飲的場景。「叉江」即中洲，是夾在河與河之間的島嶼狀土地的意思，這裡表現的是江戶隅田川下游的一片新開地——當時此處集中了各種飲食店和茶屋，是平民休閒娛樂的繁榮之地。

《美南見十二候》是鳥居清長唯一的兩幅續繪系列。「美南見」指的是江戶南部的品川一帶，由於這裡是通往關西的交通要道、東海道線的起點，地利之便加上比吉原價廉的優勢，形成了遊樂集中街區；「十二候」即一年十二個月的景致。其中的《七月夜送》一幅被視為鳥居清長最經典的代表作，從畫面右上方寫着「神」字的紙燈籠可以看出這是神社的祭禮活動，夜色中款款而行的女子端莊典雅、氣度不凡，洋溢着成熟女性的秀麗風韻。

《風俗東之錦》系列共二十幅，主要描繪江戶市井風俗，大多是室外場景，其中的《姬臣與侍女四人》表現的是武家生活。由於江戶時代禁止文學、繪畫作品直接表現高級武士將領的題材，因此這個畫面表現的是武士將領的女兒外出的情景，四位侍女前呼後擁，一人牽手、一人打傘、一人搖扇，後面還有一位少女看上去是她的玩伴，手裡小心翼翼地抱着玩具人偶。雖然背景一片空白，但通過人物動態和道具依然可以感受到人物是在炎炎夏日裡出行。

鳥居清長
《四條河原夕涼體》
約一七八四年
大版錦繪（三幅續）

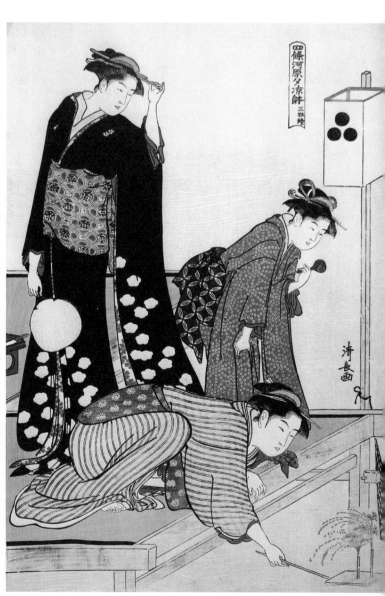

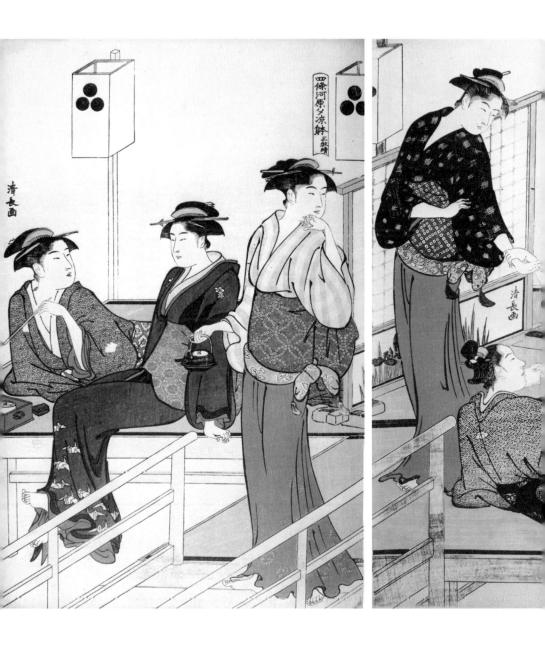

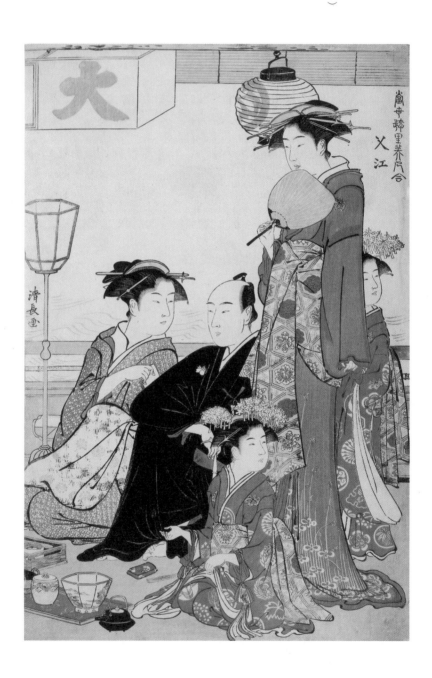

鳥居清長
《當世遊里美人合
——又江》
約一七八三年
大版錦繪（兩幅續）

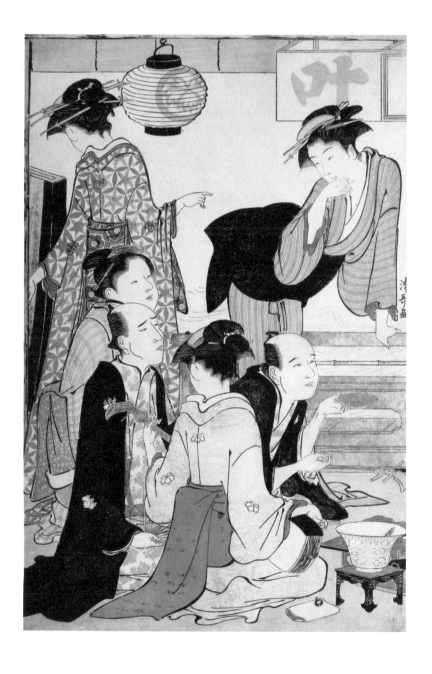

回歸歌舞伎畫

十八世紀八十年代中期之後，浮世繪美人畫的後起之秀喜多川歌麿開始受到大眾歡迎，曾風靡一時的「清長美人」漸成明日黃花。較之喜多川歌麿對人物心理狀態與微妙表情的生動刻畫，鳥居清長的寫實美人則顯得徒有其表而缺乏內在深度，優美的輪廓和均齊的五官反而成為他作品表現力的最大制約。大約在一七八七年前後，鳥居清長以鳥居派第四代傳人的身份專注於歌舞伎演員像和海報等宣傳品的繪製，基本上停止了美人畫的製作。

初期的歌舞伎演員像基本上採用程式化手法，忽略演員具體相貌及個性表現，後來逐漸將表現重點集中到演員個人形象上來。歌舞伎畫表現最多的是演員的舞台形象，鳥居清長發明系列形式的續繪之後，考慮到畫面的連貫性，對背景和道具的描繪也更加精細具體，有比較完整的舞台場景。

鳥居清長作為橫跨美人畫和歌舞伎畫兩個領域的畫師，以他不俗的筆力，為後世留下了眾多珍貴名作。

在這個時代，除了歌舞伎演員的舞台形象，他們的日常生活也成為江戶民眾喜聞樂見的題材。《五世市川團十郎與家族》描繪的就是歌舞伎著名表演世家市川團十郎的第五代傳人帶着孩

子和女傭出行的情景。畫面右後方手執扇子的就是市川團十郎，黑色外套上清晰可見市川團十郎的家徽，日語稱為「家紋」。家徽是表現特定身份的圖案，以便在重大儀式上可以通過服裝紋樣一目了然地分辨出對方的身份。

鳥居清長的畫師生涯長達五十餘年，其繪畫風格在當時具有強大的影響力，也不乏眾多模仿者。例如，勝川春潮（生卒年不詳）雖然是勝川春章的門徒，但幾乎沒有染指歌舞伎演員像，卻以美人畫見長。一七八三年，他從繪製小說插圖開始，作有大量錦繪、柱繪等，也擅長手繪美人畫。浮世繪套色技術發明之後，在十八世紀八十年代末浮世繪版畫曾一度流行避免使用鮮艷色彩的手法，日語稱為「紅嫌」，顧名思義就是紅色的使用受到限制，畫面偏向冷色調。勝川春潮運用「紅嫌」手法創作的作品頗有特點，他還能製作出酷似清長風格的美人畫，但他始終沒能確立比較鮮明的個人風格，是連接鳥居清長與美人畫盛期的過渡性畫師。

另一位頗有清長風範的畫師是窪俊滿（一七五七至一八二〇）。他雖然師從北尾重政，但嚮往的卻是鳥居清長的風格，舒展的人物形象和細膩的景物描繪頗有「清長美人」的神韻。他的代表作是《六玉川》系列，「玉川」意為清澈的河水，現實中被用來形容各地的河流及被作為地名；「野路之玉川」是位於今天滋賀縣草津市南部的風景區。畫面中的女子手秉燈燭，映照着河邊的萩花，營造出光線的感覺，「紅嫌」手法色彩淡雅，洋溢着古樸的詩意。

鳥居清長
《當世遊里美人合
——橘》
約一七八三年
大版錦繪

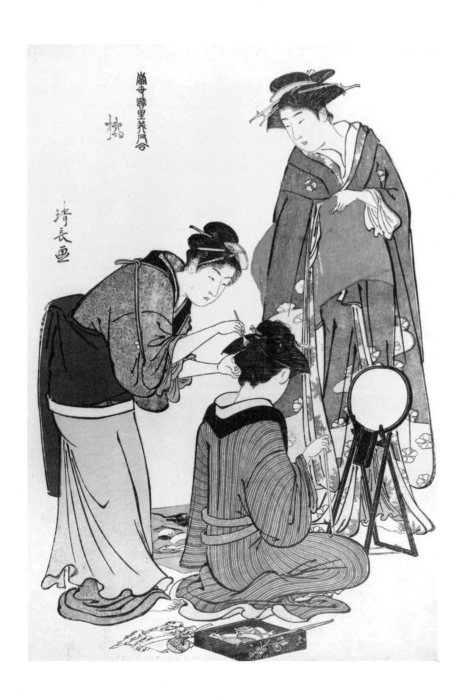

鳥居清長
《當世遊里美人合
　——南站景》
約一七八三年
大版錦繪

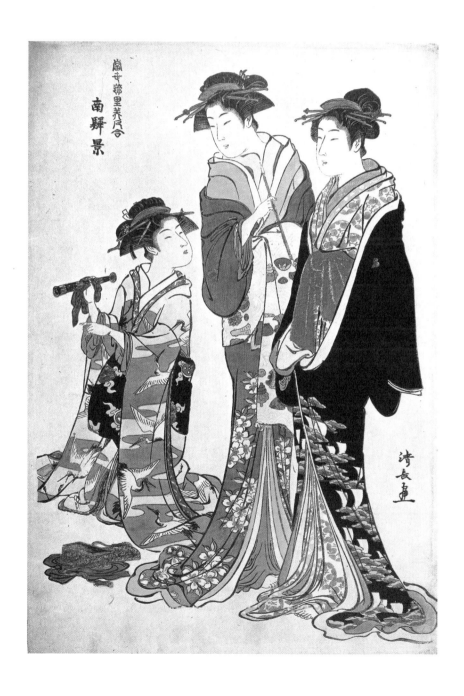

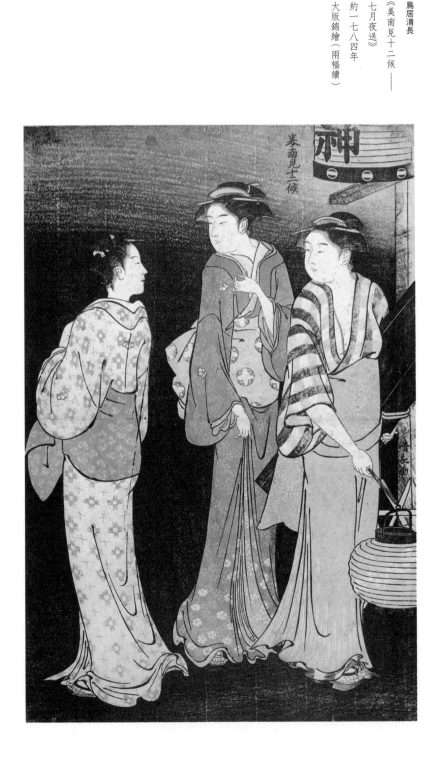

鳥居清長
《美南見十二候──
七月夜送》
約一七八四年
大版錦繪（兩幅續）

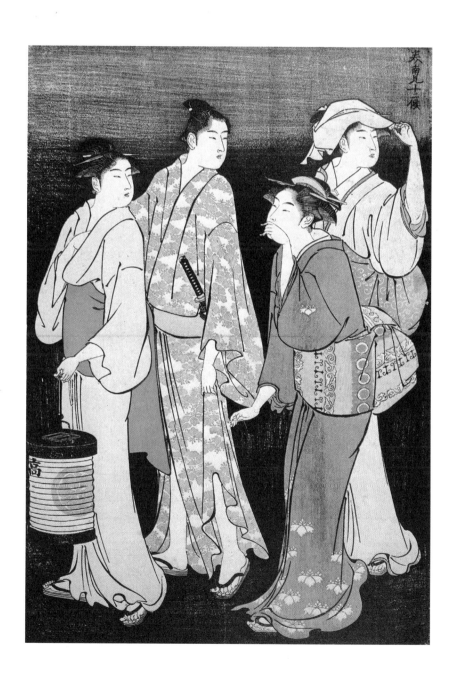

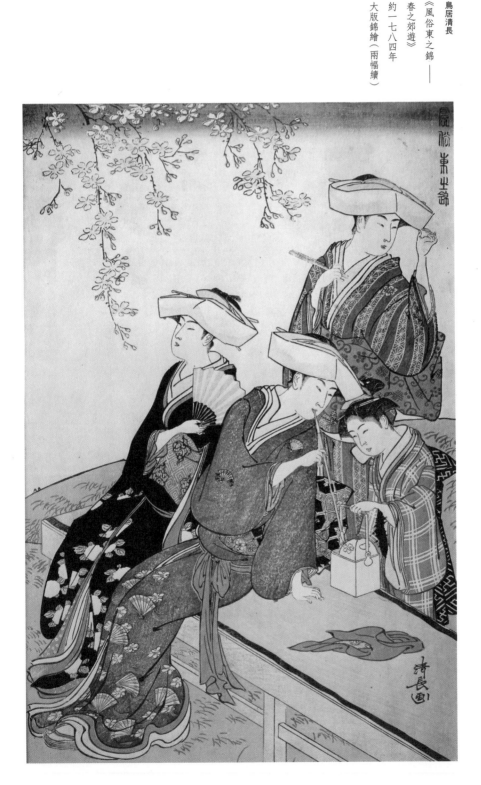

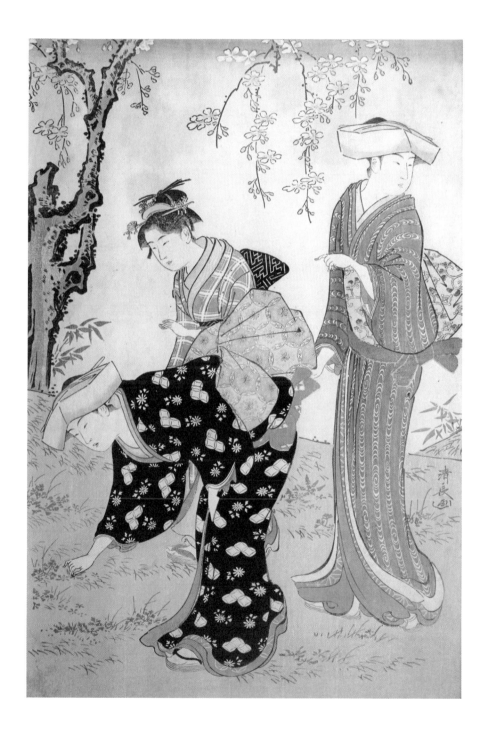

鳥居清長
《風俗東之錦——
五世市川團十郎與
家族》
約一七八四年
大版錦繪

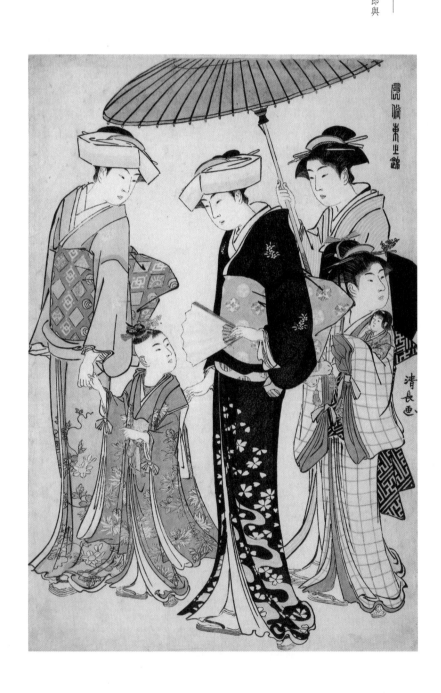

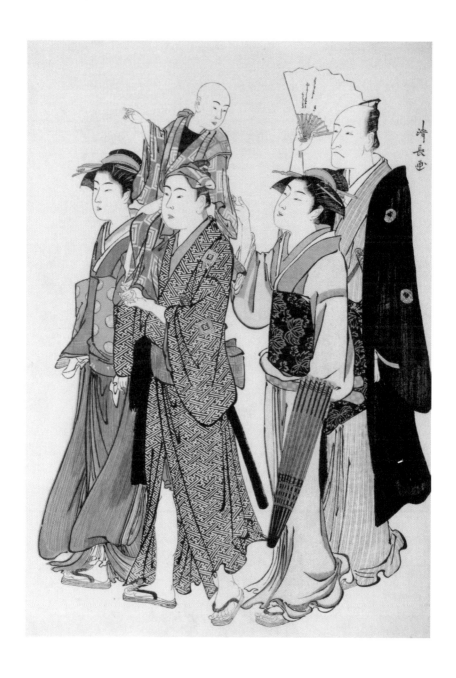

鳥居清長
《風俗東之錦——
武家姬臣之外出》
約一七八四年
大版錦繪

勝川春潮
《扇屋內喜多川》
十八世紀九十年代
大版錦繪

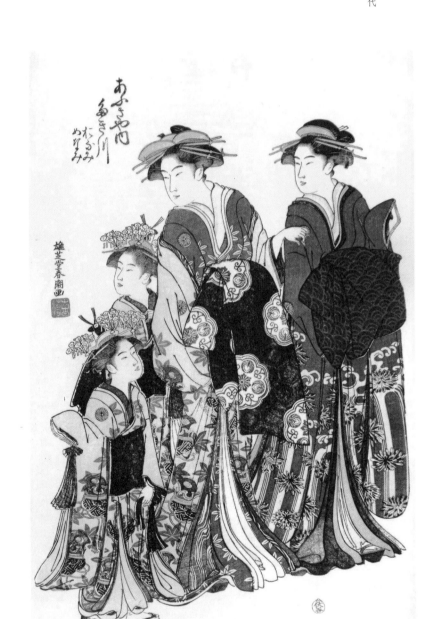

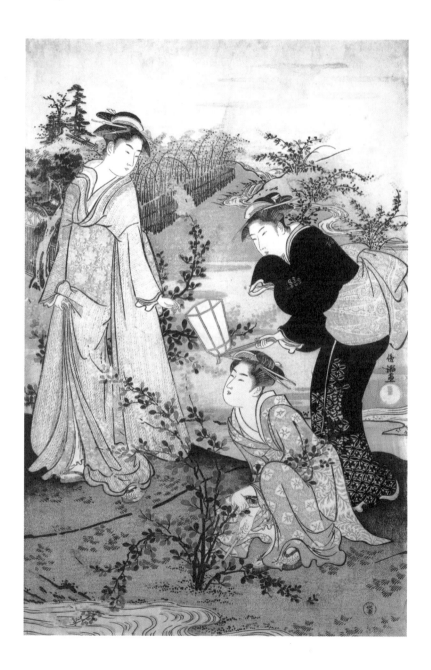

窪俊滿
《六玉川——野路
之玉川》
十八世紀八十年代
大版錦繪

窪俊滿多才多藝，有很好的文學修養，也作為狂歌師和戲作者發表作品。他在畫業後期主要從事狂歌「摺物」的製作，類似中國傳統的詩配畫。摺物是免費派送的非賣品，在製作技法上較之作為商品的版畫更加追求豪華奢侈的效果。窪俊滿作品的特點在於畫面空靈、技法豐富，多採用金摺、空摺等細密手法。《群蝶畫譜》鮮活靈動，體現精湛寫實功力；《伊勢物語》兼工帶寫，充滿瀟灑輕盈趣味，是浮世繪花鳥畫的先聲。

喜多川歌麿

——無與倫比的美人畫巨匠

うきよえ

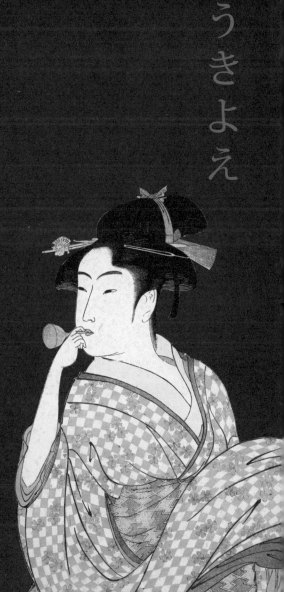

十八世紀末期是浮世繪歷史上的黃金時代。原稿畫師大顯身手、雕印師精工細作，令套色精美的浮世繪版畫風靡一時。喜多川歌麿（生年不詳至一八○六）堪稱大器晚成且後來居上，是浮世繪美人畫成就最高的畫師。

在喜多川歌麿之前，鈴木春信的美人畫柔弱優美、色彩協調，展現的是夢幻般的浮游景象。十八世紀後期，美人畫模式發生了較大變化，外形豐滿、軀體健康而充溢着力量感的形象成為當時的流行樣式。這種更具現實感、健康感的美人畫風在鳥居清長筆下得以進一步完善——人物身高的比例被適度拉長，盡管體態並不符合現實中日本人的實際身材，但是優雅的舉止賦予畫面中的女子以淡淡的書卷氣，使浮世繪的美人樣式進一步理想化。喜多川歌麿創造性地完善了個人風格，被稱為「大首繪」的半身像在極力渲染女性魅力的同時，通過服飾、道具及細微的形象差異來表現不同的人物形態，達到了浮世繪美人畫的最高境界。

吉原之花

喜多川歌麿本姓北川，原名北川豐章。他在一七八一年開始繪製書籍插圖，取藝名歌麿，並將本姓北川改為喜多川。此時，喜多川歌麿結識了對他的畫業產生重大影響的人物——蔦屋

重三郎（一七五○至一七九七，江戶地區有影響的出版商，善於把握流行趨勢，發現和培養有潛力的畫師。當時他在江戶地區唯一獲得政府許可的色情業區——吉原的大門口開設書屋，以出版經銷介紹吉原的期刊《吉原細見》為生）。

喜多川歌麿自一七八三年起就居住在蔦屋重三郎位於吉原邊上的家裡，成為他的專屬畫師，由此與吉原結下不解之緣。在蔦屋重三郎的策劃下，喜多川歌麿以單色「墨摺繪」的形式發表了最初的三冊狂歌繪本，一七八八年開始發表彩色套版單行本，到一七九○年間陸續刊行了十四種豪華的狂歌繪本，其中堪稱「蟲、貝、鳥三部曲」的《畫本蟲撰》、《潮汐的禮物》、《百千鳥》分別表現了從婦女風俗到花草蟲魚等豐富內容，纖細的筆觸描繪的昆蟲花草表現出他敏銳而優雅的天賦。得益於蔦屋重三郎的合作與資助，喜多川歌麿成為浮世繪界一顆上升的新星。

《吉原之花約》是喜多川歌麿最具代表性的手繪美人畫，兩米見方的畫面表現的是吉原茶屋周圍在櫻花盛開時的賞花情景，左下方可見街面通道上三位花魁正在侍女們的簇擁下款款而行，二層正在舉行民俗歌舞表演，鼓樂齊鳴，舞姿婀娜多姿。整個畫面共有五十餘位人物，光彩照人的服飾與燦爛的櫻花競相媲美，極盡奢華，是浮世繪歷史上唯一一幅全景式表現吉原的作品。

喜多川歌麿 ㊤
《畫本蟲撰》
一七八八年
狂歌繪本
27.1 cm×18.4 cm

喜多川歌麿 ㊦
《潮汐的禮物》
一七八九年
狂歌繪本
27 cm×19 cm

喜多川歌麿
《百千鳥狂歌合》
一七九〇年
狂歌繪本
25.5 cm×18.9 cm

盡善盡美「大首繪」

一七九三年前後是喜多川歌麿畫業的黃金時期，他先後發表《婦人相學十體》系列和《婦女人相十品》系列。

「相學」即面相、手相等占卜術，喜多川歌麿意在借題表現不同女性的表情與性格。不同於此前浮世繪美人畫的全身像，人物均以半身像形式出現，這就是被稱為「大首繪」美人畫的先聲，「首」即頭部的意思。這種手法原本用於描繪歌舞伎演員肖像，喜多川歌麿將其引入單幅美人畫，將通常的全身構圖拉近至半身乃至頭像特寫，成為迎合時尚的浮世繪美人畫新樣式。

此外，喜多川歌麿還首次在背景上使用「雲母摺」技法，這是以雲母粉為材料的浮世繪版畫技法，有時也以貝殼粉作為代用品，主要用於背景。根據以底色的不同分別稱為白雲母、黑雲母、紅雲母等，其光澤的效果

具有獨特的豪華感，這在浮世繪的製作技術上具有開創性意義。

喜多川歌麿於一七九三年前後發表的《歌撰戀之部》系列是浮世繪美人畫的劃時代之作。

人物頭像佔據畫面絕大部分空間，成為名副其實的「大首繪」。在日語中「歌撰」一詞是「歌仙」與「撰寫歌詞」的合併；「戀之部」則是歌集中有關戀歌的合集，「部」意為「集」。從標題的整體構思上可見是對日本平安時代（七八四至一一九二）的和歌集戀歌主題的轉換與引用。《歌撰戀之部》通過表情與動態的極細微差別表現出不同女性的戀愛感覺，將大首繪的魅力發揮得淋漓盡致。體態的描繪與技法的運用合乎社會時尚理想，源遠流長的美人畫被推向新的境界，這也是喜多川歌麿對浮世繪的最偉大貢獻。

喜多川歌麿在《歌撰戀之部》系列中去掉了原先美人畫的華貴錦衣，代之以祖露的細嫩肌膚，極力表現肉體的柔軟彈性和人物的細膩情感，色彩配置極為簡練，省略了間色繁複的線條與背景，並使用雲母摺的技法營造華麗氣氛，以單純平坦的套色手法渲染理想美人的表情、姿態與時代感。他潛心經營構圖，使畫面空間更加活躍，人物神情微妙而含蓄，微頹廢妖冶的韻致，既具創意又不落艷俗，擺脫了過去版畫中重視整體表現而忽視細節深化和心理表現的模式，以新的時代感描繪表情細膩的美人像，在行雲流水般的線條和色彩間，將理想化的性感女性形象表現得盡善盡美。

《歌撰戀之部》將以往浮世繪側重於女性的風俗介紹及姿態與服裝的描繪轉向對女性自身美的理想化表現，通過有意誇大面部表情和身姿動態，將微妙的心理與感情差異作為表現主體，生動表現了人物的不同性格和氣質類型。其中《物思戀》一幅可謂這個系列的經典之作。略帶迷茫的目光和纖柔的手勢準確傳達了人物的複雜心理狀態，「思物之戀」成為微妙戀情的最好注腳。由此可見，喜多川歌麿的美人畫並不是單純表現形態的均衡與輪廓美，而是進一步追求人性的真實和內在的心靈表現。

由於蔦屋重三郎能夠準確預見流行風尚及消費者的喜好品位，因此面目全新的「歌麿美人」一經推出就獲得空前成功，也確立了喜多川歌麿在浮世繪界的領先地位，並讓明眸皓齒的妖冶美人成為有力推動浮世繪發展的典型形象。

喜多川歌麿的畫業在十八世紀九十年代初期達到巔峰。為了表現女性特有的柔弱肌膚質感，他或以肉色線、或以「沒線式」手法取代臉部的墨線輪廓，進一步完善大首繪的技法。他的作品以優雅的線條、柔和的色彩和嫵媚的姿態營造強烈的心理感受和視覺趣味，體現了江戶新興市民階層追求享樂的內在文化性格。

喜多川歌麿
《吉原之花約》
一七九三年
紙本着色
203.8 cm×274.9 cm

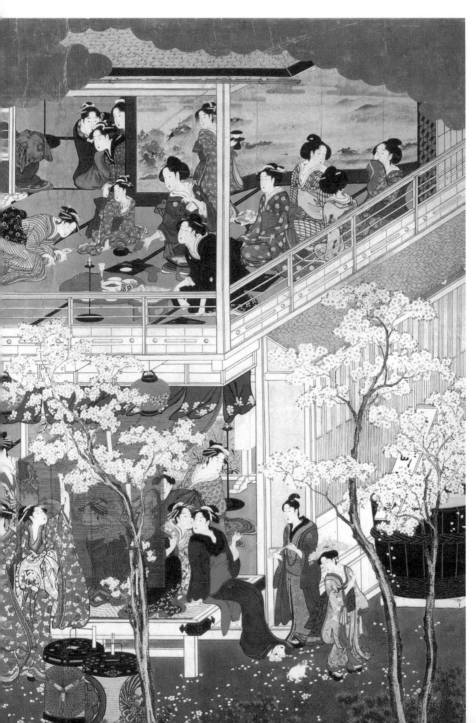

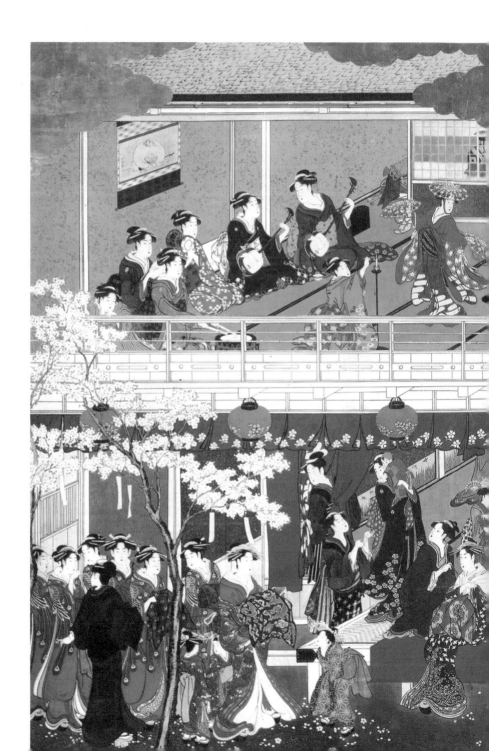

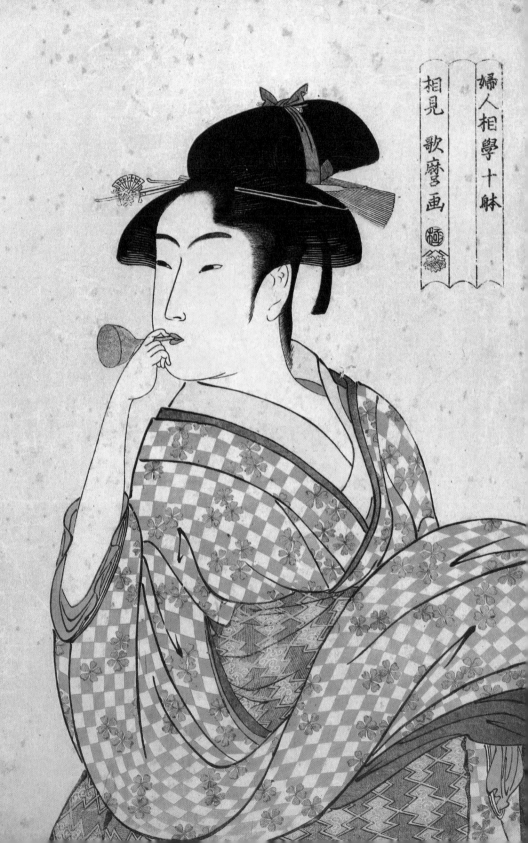

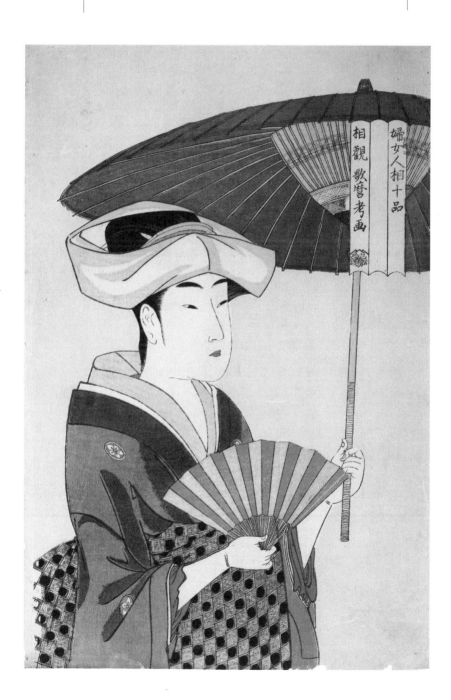

喜多川歌麿
《婦女相學十體──
吹玻璃哨的女子》
約一七九二年
大版錦繪

喜多川歌麿
《婦女人相十品──
打陽傘的女子》
約一七九二年
大版錦繪

青樓畫師

當時所有的浮世繪畫師都在畫吉原花魁，但喜多川歌麿更善於敏銳地捕捉和細膩地刻畫這些女性的日常生活細節和喜怒哀樂表情，將視線投向她們的心靈深處。雖然喜多川歌麿也有許多表現普通女性日常生活的作品，如《台所》（即廚房）、《針線活》等都是描繪勞動婦女的代表作，但吉原還是他最主要的舞台。在他遺留至今的全部作品中，與吉原有關的題材接近半數。歐洲學者將喜多川歌麿稱為「青樓畫師」，儘管略有一概全之嫌，但還是相對準確地把握住了他畫業的主要成就。

《青樓十二時》系列是喜多川歌麿表現吉原妓女生活細節的代表作，他分別選擇每個時間點上最有代表性的生活片段進行繪製。畫面上雖然沒有更多的景物，但通過道具的暗示和人物動態方向的呼應，將畫面內容擴張到了畫外，由觀眾以各自的想像力來補充沒有出現在畫面上的人物，全景式地展現了吉原花魁的真實生活。

《當時全盛美人》系列是吉原花魁的真實肖像，每幅畫面上均有人物的姓名，在雷同的半身坐像中有着變化的動態與造型。《北國五色墨》系列沿用了大首繪構圖。吉原由於地處江戶北部，因此也稱「北國」；「五色墨」則形容五種階層的女性，通過髮型、服飾以及表情的差異，細緻深入地

表現了花魁、藝伎、低級妓女等不同階層人物的內心世界，與《歌撰戀之部》有異曲同工之妙。

除了系列形式之外，喜多川歌麿還在許多單幅版畫中以鏡子為道具，表現吉原妓女的日常生活情景，如《髮結》《高島久》等，栩栩如生地描繪了女性梳妝打扮的姿態，由此可見喜多川歌麿對吉原生活了如指掌。

從表面上看，喜多川歌麿的美人畫似乎都是「千人一面」，在他理想化的手筆下美人形象似乎沒有明顯的差異，但仔細觀察依然能區別出人物的不同特徵。以他的經典之作《當時三美人》為例，從畫面右上方的標記可知，位於中央的人物是吉原花魁富本豐雄，前排兩人分別是茶屋的人氣侍女高島久和難波屋喜多。這三位女性是風靡一時的江戶大美女，大家都爭相一睹芳容。對於這些有名有姓的真實人物，從她們的眼角、鼻樑等細微處依然可以分辨出不同人物的形象差異，由此可見喜多川歌麿在創立美人樣式上的良苦用心。

蕭蕭晚境

一七九七年五月，年僅四十八歲的蔦屋重三郎突然病逝，這對喜多川歌麿來說無疑是一個沉重的打擊。作為浮世繪畫師，失去知遇之恩的出版商無異於喪失了可靠的經濟後盾。十九世

紀之後，喜多川歌麿除了繼續製作大首繪之外，又重新開始全身美人像的製作。喜多川歌麿為了生計不得不同時替多家出版商繪製畫稿，質量難免參差不齊。

一八〇四年五月，喜多川歌麿遭到一生中最致命的打擊，當時他的畫作《真柴久吉》和《太閣五妻洛東遊觀圖》等表現了武士首領豐臣秀吉和眾多女性在一起的場面，因有詆謗幕府將軍之嫌而受到查處，隨後被捕入獄處以枷手五十天的刑罰。對於自視甚高的他來說，遭此屈辱，身心蒙受重大創傷。雖然被釋放回家後繼續從事浮世繪製作，但題材多流於脫離現實的古典風格美人像，以往的瀟灑氣度不再。但即使在狀態如此低落的時期，喜多川歌麿還是留下了堪稱精品的手繪美人畫——《更衣美人圖》，沿襲他一貫的華美風格，對女性肌膚質感的細緻表現以及神態刻畫令其他浮世繪畫師望塵莫及。

許多得知喜多川歌麿遭遇的出版商似乎預感到一代大師已經來日無多，爭先恐後地向他訂畫稿。在心力憔悴和疲憊勞作的雙重壓力之下，喜多川歌麿終於在一八〇六年六月二十日撒手人寰。

頹廢的艷俗美

在喜多川歌麿將美人畫推向登峰造極的境地之後，江戶時代末期的大眾審美趨勢急速轉向

對頹廢、艷情色相的崇尚，後期美人畫反映出江戶末期的時代風尚與審美特徵，在題材和數量上是最活躍與繁榮的時代，尤其是在工藝上達到了極高的水平，雕刻與拓印技術的成熟賦予浮世繪版畫更加精緻的工藝感。

鳥文齋榮之（一七五六至一八二九）是與喜多川歌麿同時代的又一位人氣畫師，他的現世美人像裡洋溢着與眾不同的古趣。受鳥居清長風格的影響，他的畫風渾然大氣，人物舒展挺拔，造型苗條修長，墨線流暢圓潤，凝聚出人物優雅的靜態美，這些特點集中體現在分別以吉原花魁和藝伎為模特的《青樓美撰合》與《青樓藝者撰》兩個系列中，這兩系列也是他的代表作。較之喜多川歌麿擅長於表現女性的肉體美與性格差異，鳥文齋榮之的美人像更趨典雅清澄，更富於理想化，靜謐中洋溢着溫馨的書卷氣。

菊川英山（一七八七至一八六七）的浮世繪畫業是從繼承喜多川歌麿的風格開始起步的，從人物形象到題材的選擇，從背景描繪到光影表現，都受到前輩的巨大影響。但是，他沒有將人物的心理活動和細微表情作為表現的主要內容，而是將人物臉部繪成長鵝蛋形、鼻樑也被相應拉長、眉毛細長且彎曲，可見鳥文齋榮之的遺風，典雅的造型受到大眾歡迎。尤其在全身人物立像中首創 S 形的動態，即頭部傾斜、腹部略微突出的嬌媚姿式，成為江戶末期浮世繪特有的「貓背豬首」造型的起點。

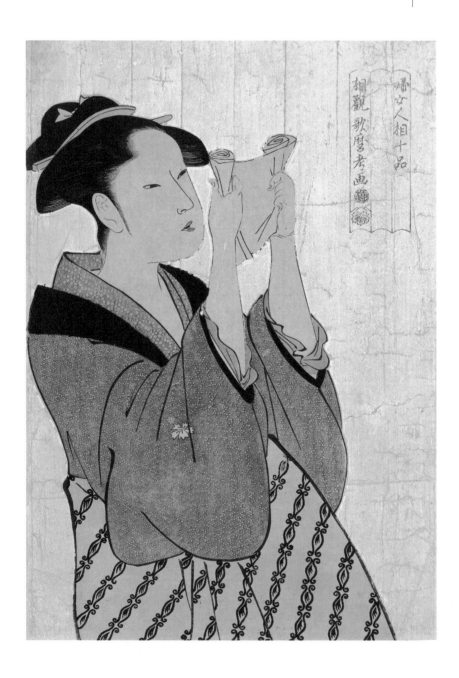

喜多川歌麿
《婦女人相十品──
吸煙的女子》
約一七九二年
大版錦繪

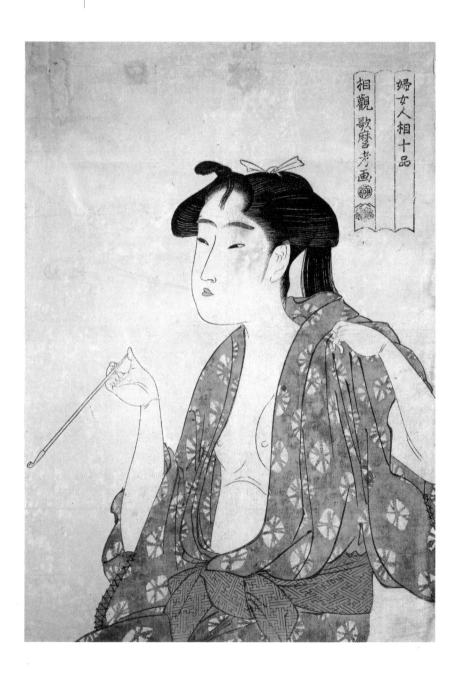

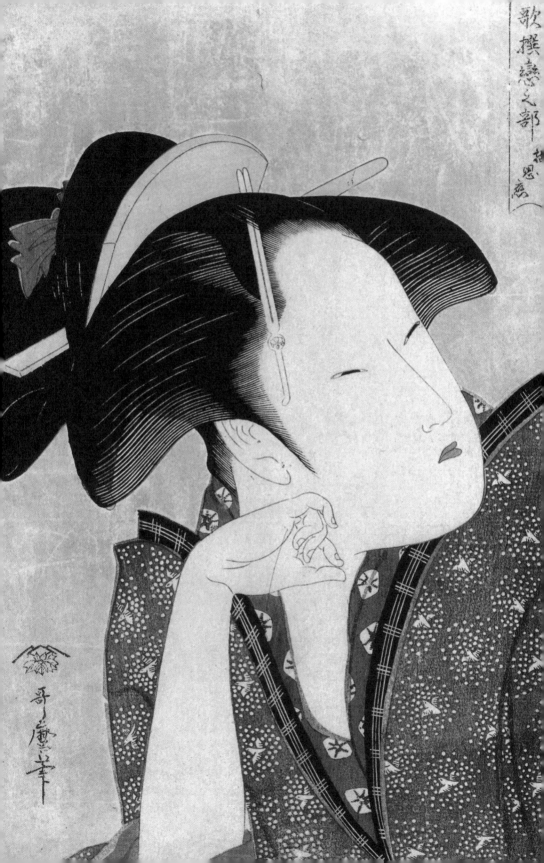

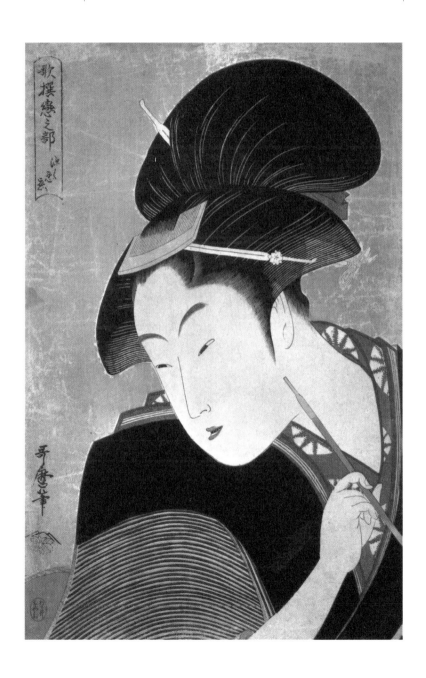

喜多川歌麿
《歌撰戀之部 ——
物思戀》
約一七九三年
大版錦繪

喜多川歌麿
《歌撰戀之部 ——
深忍之戀》
約一七九三年
大版錦繪

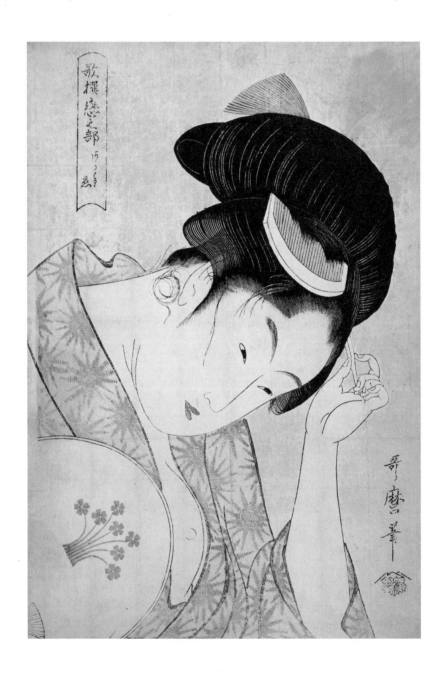

喜多川歌麿
《歌撰戀之部──
難隱之戀》
約一七九三年
大版錦繪

喜多川歌麿
《歌撰戀之部──
稀逢之戀》
約一七九三年
大版錦繪

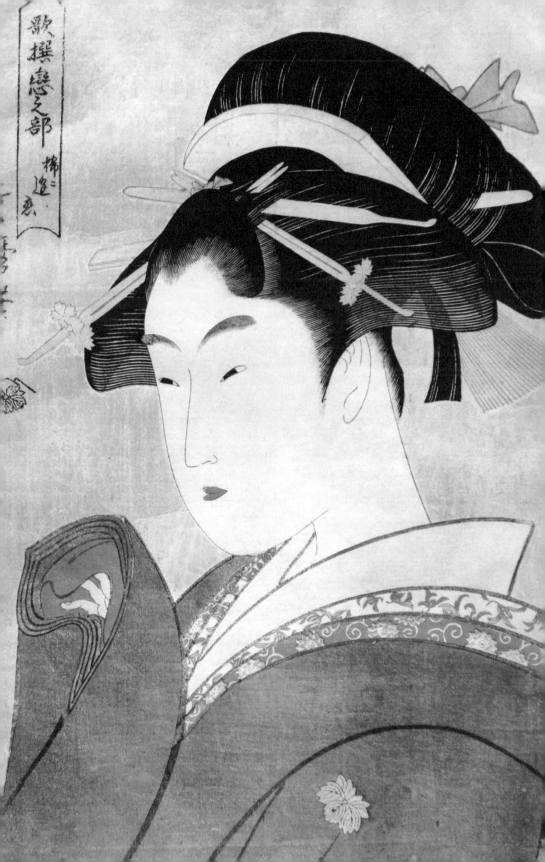

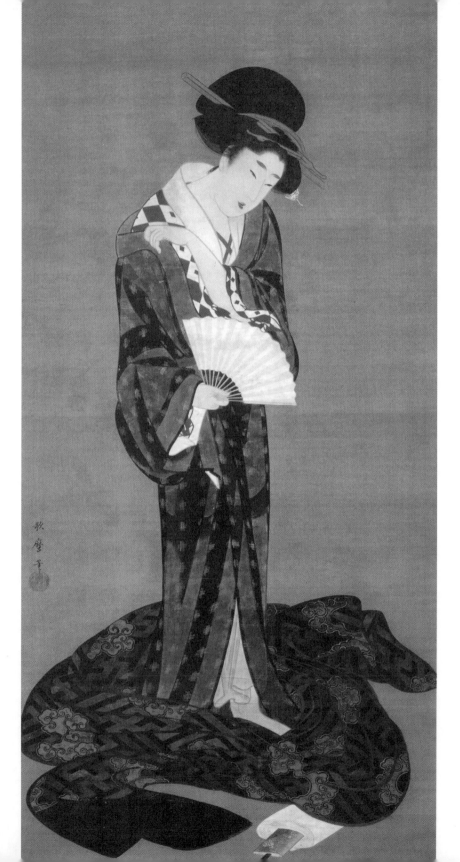

喜多川歌麿

《更衣美人圖》

一八〇三至一八一〇

五年

絹本着色

117.0 cm×53.3 cm

溪齋英泉（一七九一至一八四八）的早期作品雖然可見受菊川英山的影響，但在人物形象上逐漸顯露出妖艷的風格——輕佻的睫毛、深朱的口紅及微張的嘴唇，流露着嫵媚的脂粉氣和些微的色情意味。人物動態嬌柔扭曲且臉部略大，微眍的兩眼距離也大於正常比例，進一步強化和完善了「貓背豬首」的造型風格，折射出頹廢的世態心理，呼應了江戶晚期的審美崇尚。

十九世紀後半葉的江戶時代末期至明治初年，浮世繪界的最大流派是歌川派，歌川國貞（一七八六至一八六四）是最主要的畫師，與前輩喜多川歌麿、鳥文齋榮之等人的典雅風格不同，他更加貼近平民審美趣味。《星之霜當世風俗》描繪了夏夜用紙撚在蚊帳裡燒蚊子的情節，蚊帳外面擺放着行燈，蓆子上還有畫着歌舞伎演員像的扇子。周到的細節和人物認真的表情真實而生動地反映了江戶時代日本平民的生活習俗，人物造型上亦可見體長足短的「貓背豬首」樣式。但是，以歌川派為代表的畫師雖然繼續推出大量美人畫，頹廢的色相表現卻預示着浮世繪美人畫已經到了日暮西山的境地。

《子時》

為午夜十二點，「花魁」準備就寢，侍女正在整理被褥。

《丑時》

為深夜兩點，起夜的「花魁」手執用於照明的紙撚，睡眼惺忪的神情頹廢而纏綿，這是該系列中最精彩的一幅，入木三分地刻畫了人物的精神面貌。

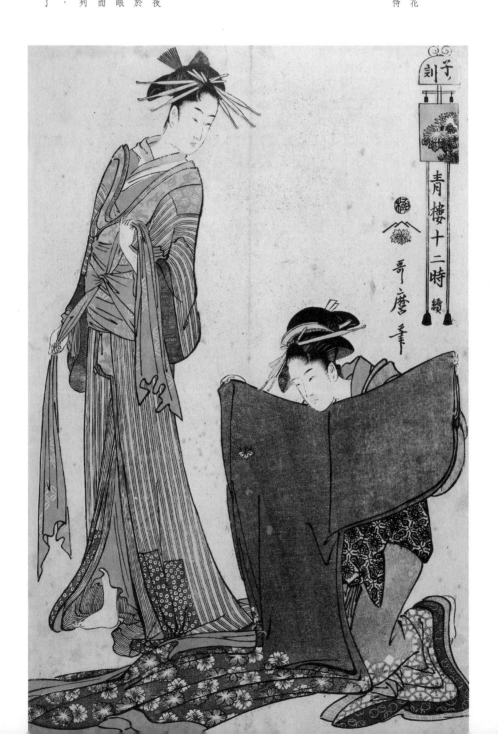

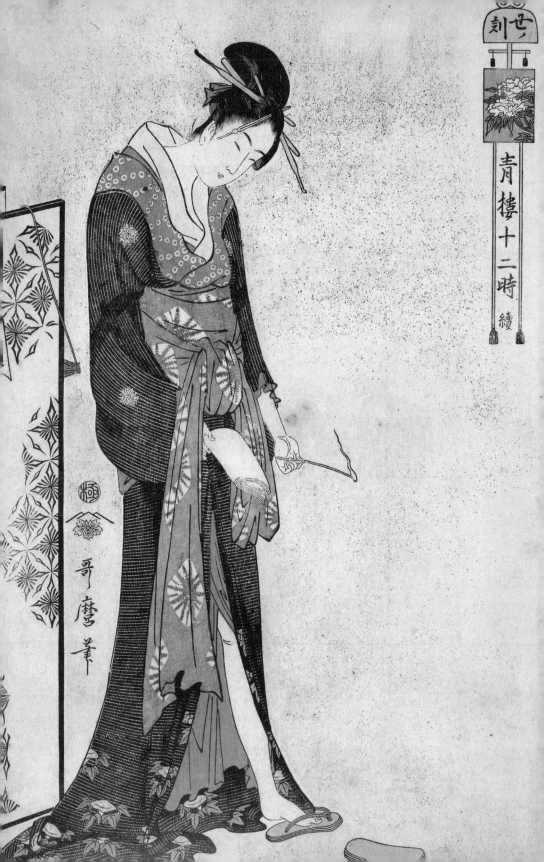

《寅時》

為凌晨四點，兩位
年輕妓女圍坐在火
爐前談興正歡，似
乎正在吃早點。右
邊的一位身披男性
外衣，暗示了特定
的場合。

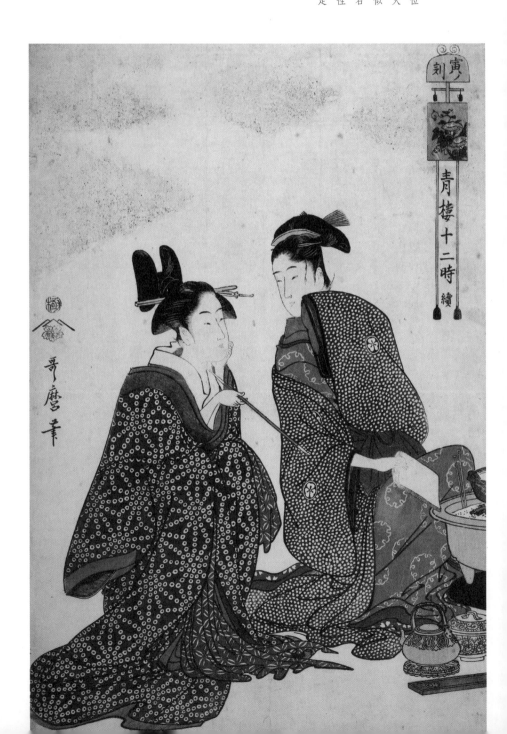

《卯時》

為清晨六點，「花魁」正在為客人穿衣。按照吉原的規矩，任何身份的客人都必須在六點前離開。

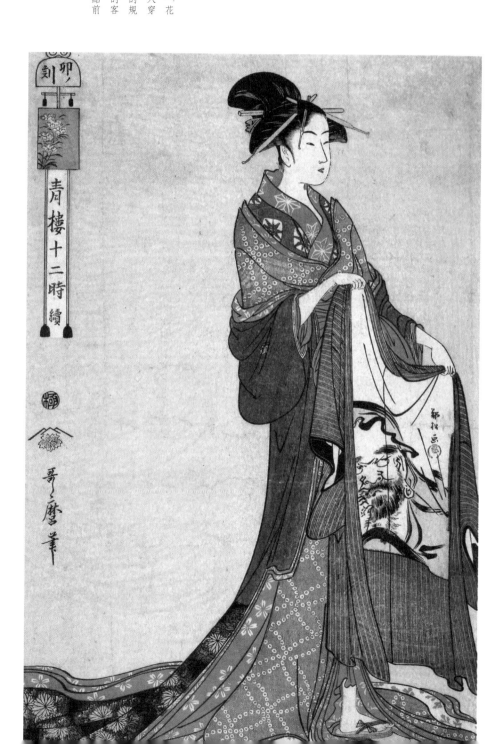

《辰時》
為早晨八點，兩位
年輕妓女還在被窩
裡躊躇。

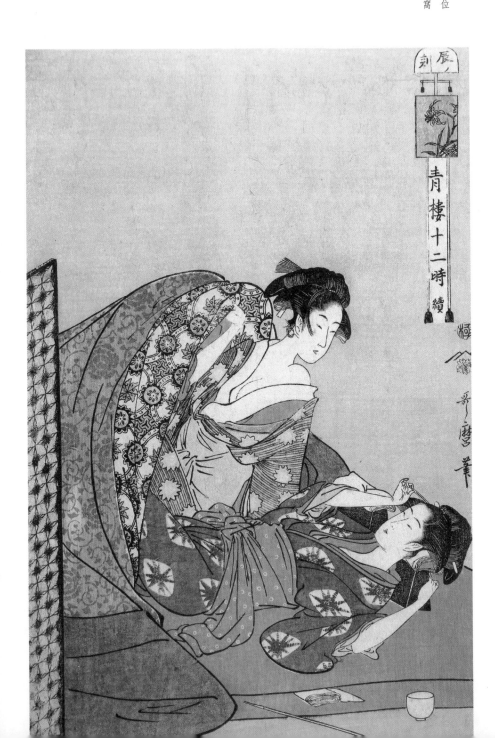

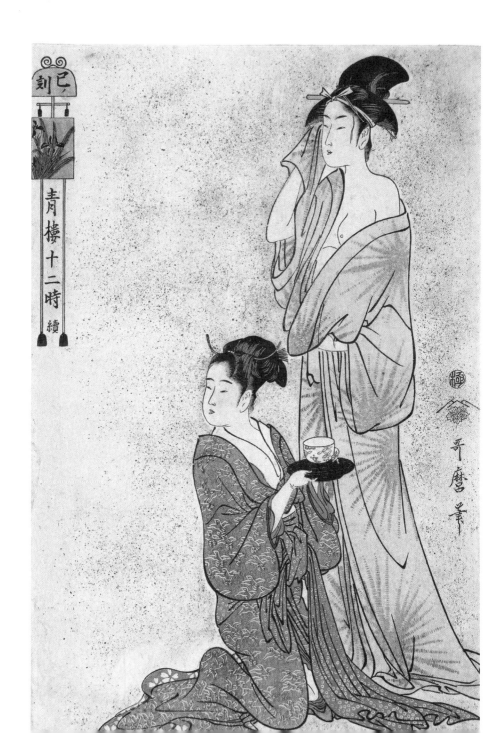

《午時》

為正午十二點，梳

妝打扮中的「花魁」

正回首讀信。

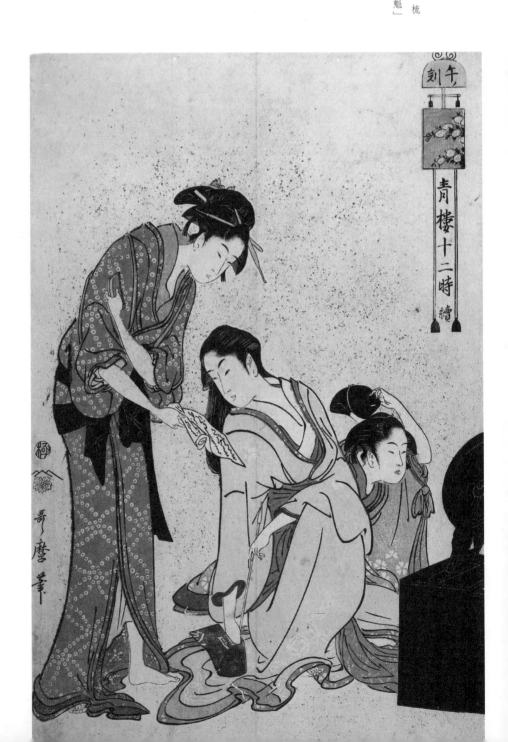

《未時》
為中午兩點，從地
面上的卜籤看出
「花魁」正在請巫師
占卜。

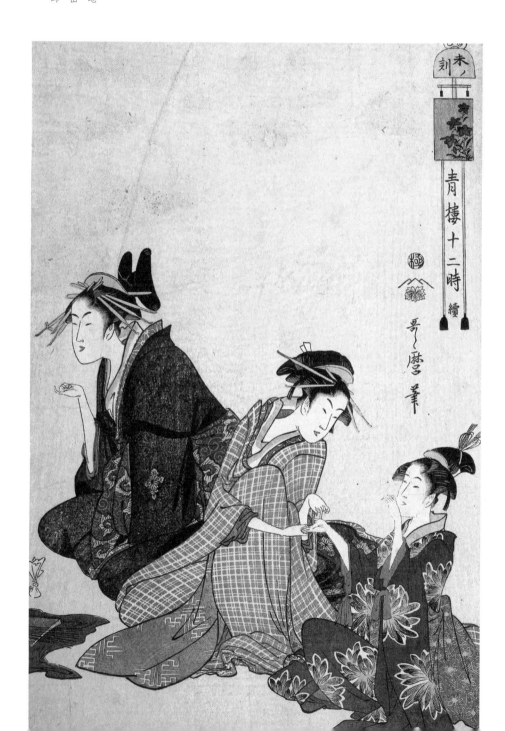

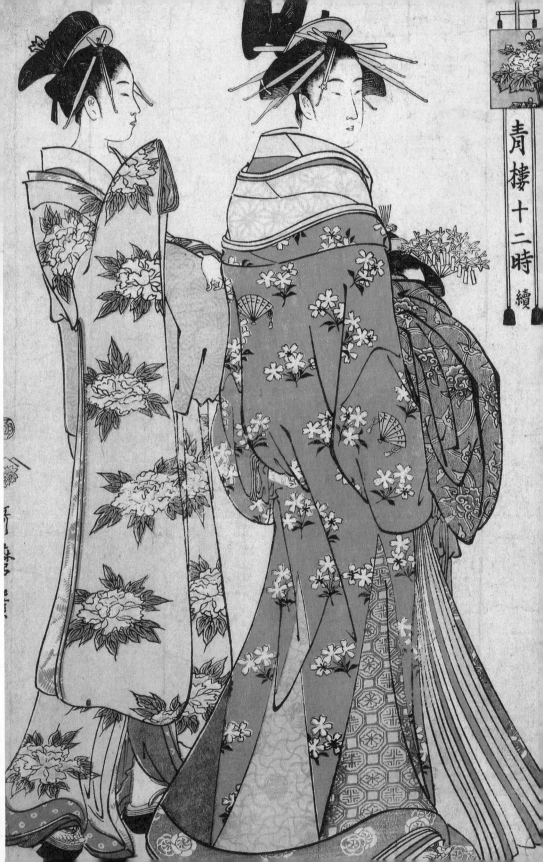

《申時》

為下午四點，「花魁」在換裝，準備接客。

《酉時》

為傍晚六點，「花魁」正在出行，即「花魁道中」。

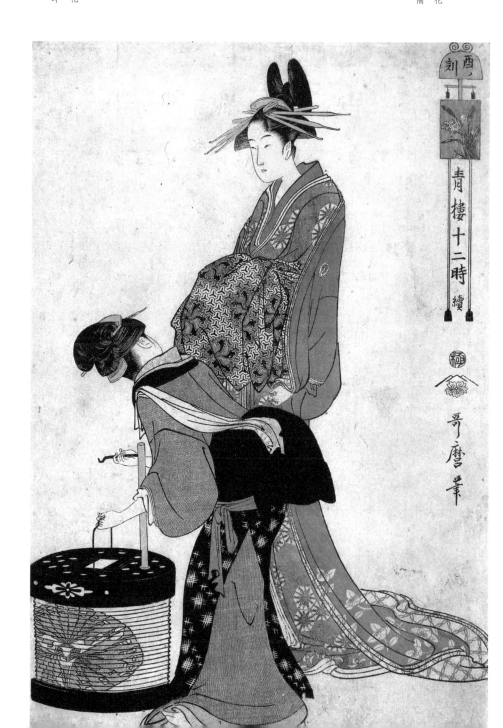

《戌時》

為晚上八點，沒有
接客的「花魁」在寫
信，正與婢女耳語。

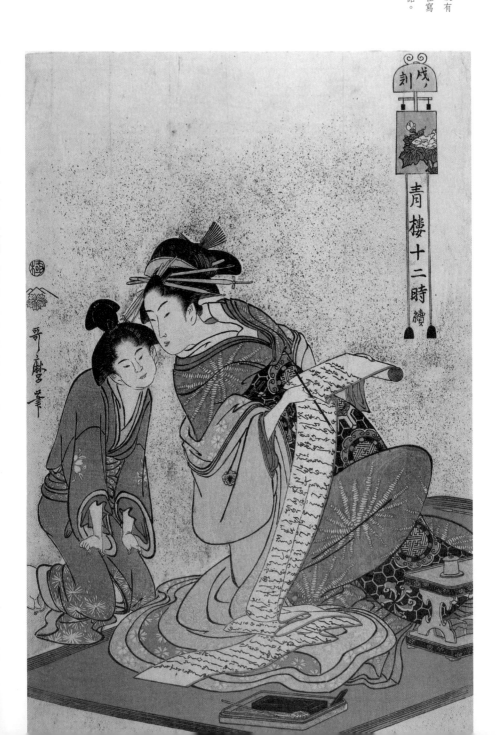

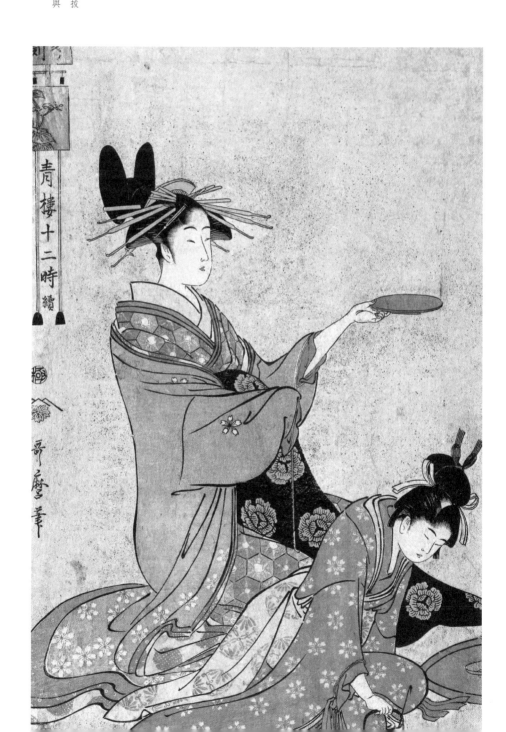

《亥時》
為夜晚十點，挺拔
端坐的「花魁」正與
客人對飲。

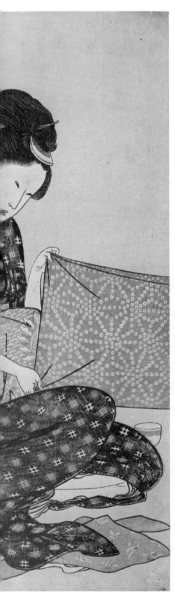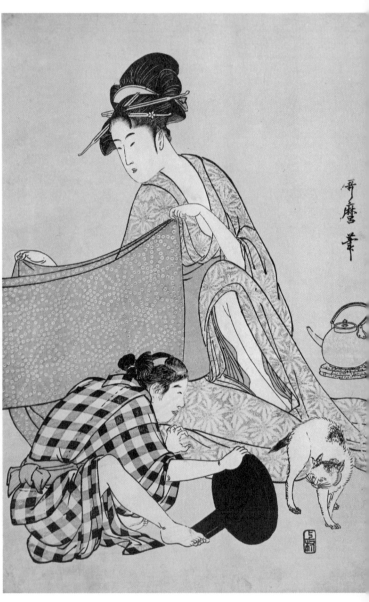

喜多川歌麿

《針線活》

約一七九四年

大版錦繪（三幅續）

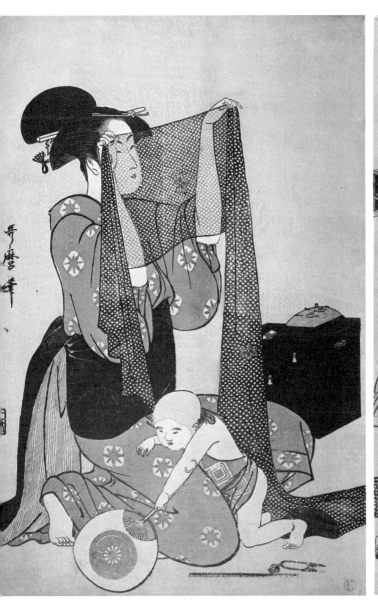

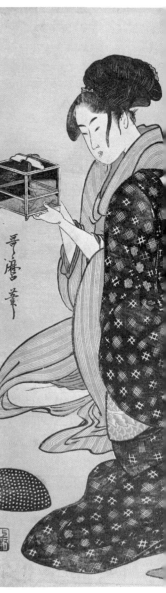

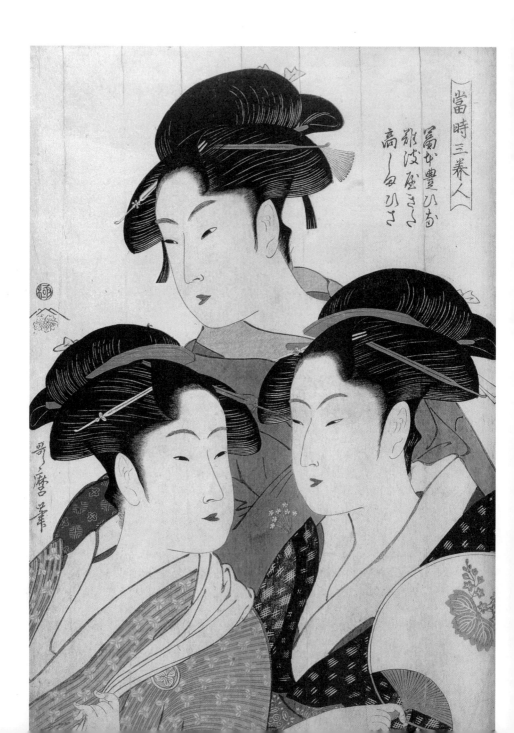

喜多川歌麿
《當時三美人》
約一七九三年
大版錦繪

鳥文齋榮之
《青樓藝者撰》
約一七九六年
大版錦繪

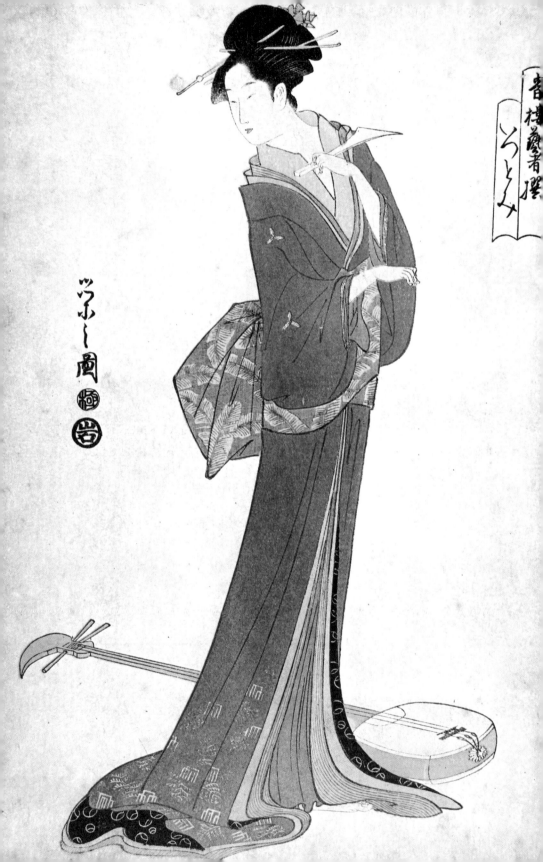

溪齋英泉
《美人春之風》
十九世紀初期
大版錦繪（三幅續）

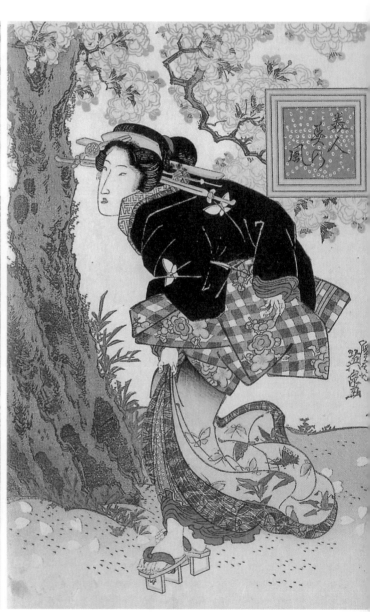

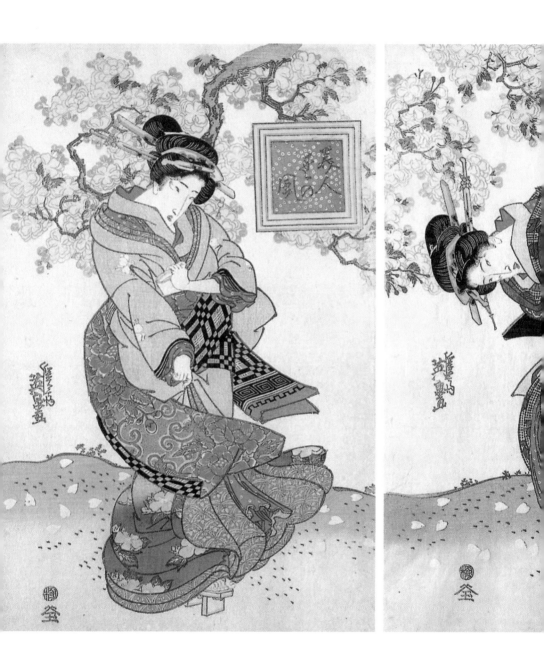

歌川國貞
《星之霜當世風
俗——蚊帳》
十九世紀初期
大版錦繪

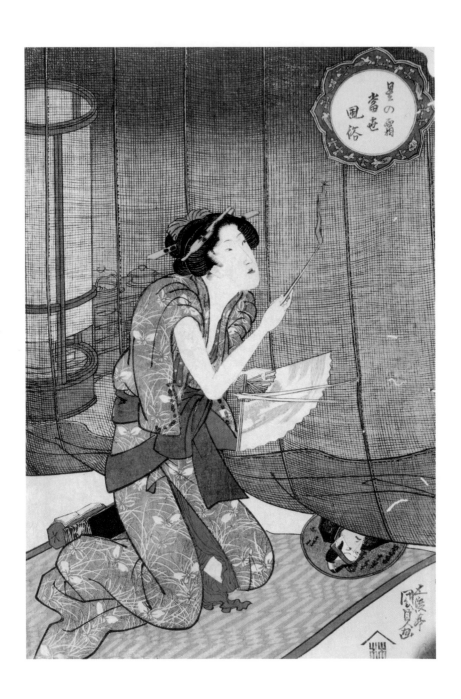

菊川英山
《青樓五節句遊——
重陽》
十九世紀初期
大版錦繪

うきよえ

東洲齋寫樂

──神秘的歌舞伎畫師

十八世紀末葉，正當喜多川歌麿的美人畫如日中天之際，另一位天才浮世繪畫師以奇異的歌舞伎畫橫空出世，他就是無名之輩間東洲齋寫樂（生卒年不詳）。據現有史料考證，東洲齋寫樂在一七九四年五月至次年二月的幾個月間，共發表了一百四十餘幅版畫（其中歌舞伎畫一百三十四幅），此後便銷聲匿跡。令人不可思議的是，在這之前的江戶浮世繪界完全不知東洲齋寫樂是何方神聖，如同大師一夜之間從天而降，找不到一點來龍去脈，考證不到任何師承關係。他的作品不僅以誇張的手法表現演員的形象與動態，還通過對個性的渲染表現作品的藝術品質、風格及角色的內在精神，是浮世繪歌舞伎畫不可多得的經典之作。

空前絕後的演員像

今天，只能從東洲齋寫樂留下的作品中看到，他在一七九四年五月第一次發表的浮世繪是一組二十八幅的歌舞伎演員像系列，也是由那位栽培喜多川歌麿的出版商蔦屋重三郎發行的。

這個系列手法奇特、造型新穎，完全不同於之前的那些描繪舞台或肖像的歌舞伎畫，不僅描繪著名演員，也表現年輕新人。

如果將這二十八幅歌舞伎演員像放在當時的浮世繪中，會顯得十分另類，其最大的特點就

東洲齋寫樂
《初世市川蝦藏之竹
　村定之進》
一七九四年五月
大版錦繪

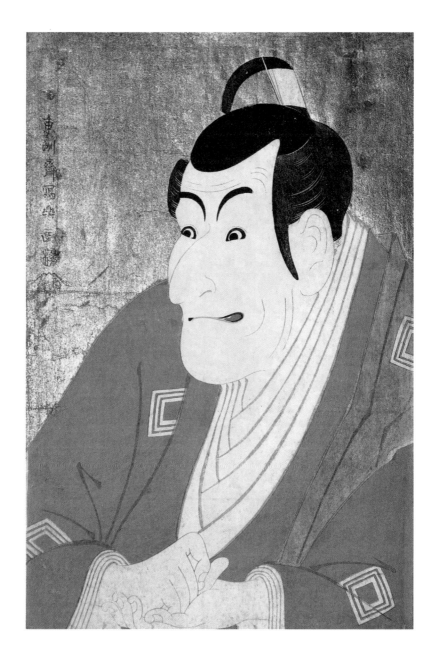

東洲齋寫樂
《二世嵐龍藏之金貸
石部金吉》
一七九四年五月
大版錦繪

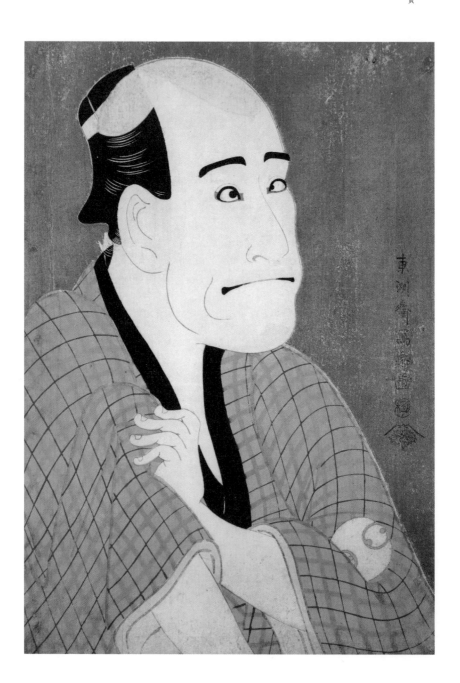

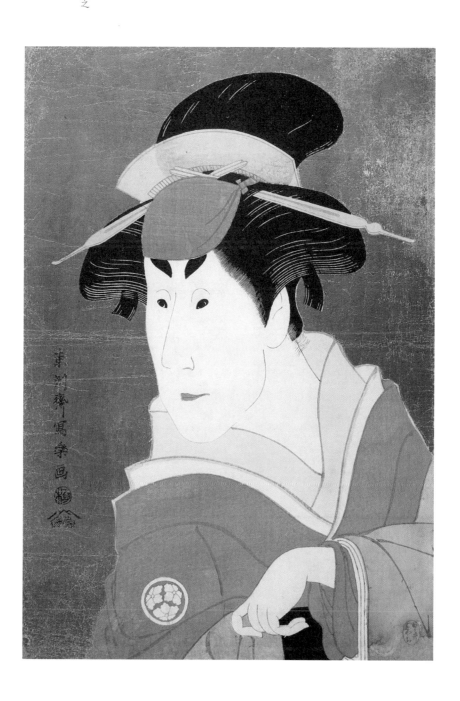

東洲齋寫樂
《二世小佐川常世之
一平姐》
一七九四年五月
大版錦繪

是以誇張和變形的手法突出演員的外形特徵和性格特徵，如同今天我們所熟悉的漫畫；以洗練的線條傳達出人物的神態，使這些形象極富個性而魅力無窮。高吊的眉毛和翻白的眼睛、誇張的鷹鈎鼻和抿成一條線的嘴等，充分體現了畫師對歌舞伎的由衷喜愛和獨到理解。

東洲齋寫樂不愧為準確把握歌舞伎演員個性的天才，在眾多的浮世繪畫師中凸顯出過人的才能。他在今天得到最高評價的也正是在當時最具影響力的首批二十八幅歌舞伎畫。從整體上看，當時日本繪畫界正流行寫實繪畫，浮世繪也不例外，盛行「似顏繪」，顧名思義就是以寫實手法描繪真實的演員形象。同時，多色套版技術的發明也為這種手法發揮了很大作用——因為隨着色彩的增加，令更加細緻的表現成為可能，進一步提高了歌舞伎畫的表現力。

東洲齋寫樂的畫面特點最集中地體現在對眼睛和嘴的刻畫上。他史無前例地在眼角和嘴角使用多套版印技法，以強調人物的神態，追求粗獷與不和諧。更重要的是還在於將演員的個性服從於所扮演角色的個性，正如日本學者所指出的那樣：「寫樂所描繪的演員本人的個性，與舞台上所表演的角色相融合，兩者得以生動徹底的表現。」

如果說喜多川歌麿的風格是唯美的，那麼東洲齋寫樂的風格就是寫實的。但這種寫實不是表面的相似，而是努力探尋人物內在性格的真實。從這二十八幅畫面中可以看到，東洲齋寫樂的歌舞伎演員像與喜多川歌麿的美人畫同屬最富創造性的類型，也最有江戶味。雖然後來也有

東洲齋寫樂
《初世中島和田佑衛
門之醉長左衛門與
初世中村此藏之舟
宿金川屋之權》
一七九四年五月
大版錦繪

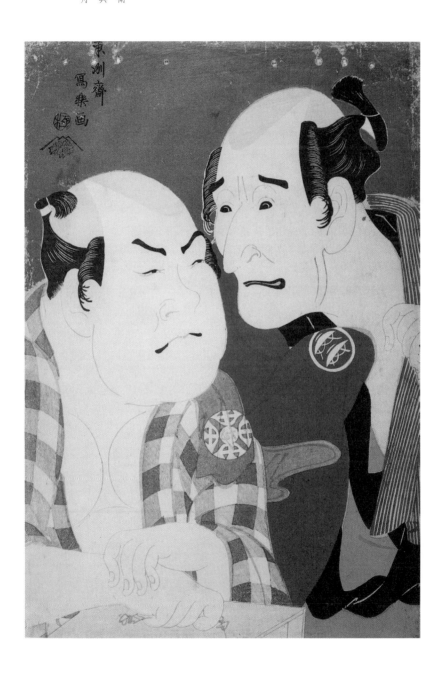

東洲齋寫樂
《三世佐野川市松之
園町之白人與初世
市川富右衛門之蟹
阪藤馬》
一七九四年五月
大版錦繪

東洲齋寫樂
《三世大谷鬼次之奴
江戶兵衛》
一七九四年五月
大版錦繪

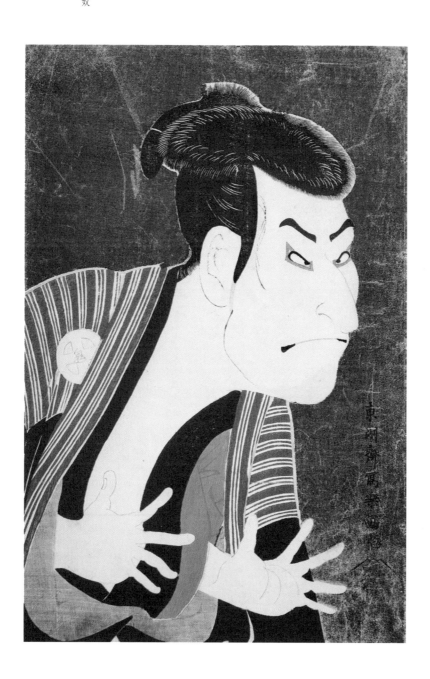

畫師模仿這種風格，都只能是畫虎不成反類犬。

這裡有必要解釋一下歌舞伎畫的作品標題。過於冗長的文字似乎讓人無所適從，其實，所有歌舞伎畫的標題都只有兩個內容，一是演員的名字，二是演員在劇中所扮演的角色。例如《初世中島和田佑衛門之醉長左衛門與初世中村此藏之舟宿金川屋之權》，這是一幅雙人像，其中「初世中島和田佑衛門」和「初世中村此藏」分別是這兩位演員的家傳藝名，「醉長左衛門」和「舟宿金川屋之權」則是他們在劇中扮演的角色，這也是歌舞伎演員像浮世繪標題的通用格式。

漸 行 漸 遠

由於東洲齋寫樂幾乎沒有留下任何可考據的生平資料，因此人們只能通過作品去追尋他的創作軌跡。根據現存作品的風格特徵，他的製作分為四個時期，首先是在一七九四年五月發行的二十八幅歌舞伎演員像，也是最精彩的系列；兩個月後，他又發行的三十八幅歌舞伎畫就變成了全身像，眉眼間的神態和造型依然生動；同年十一月，他一口氣發行了五十八幅歌舞伎畫演員全身像和頭像；最後就是在一七九五年一月發行的二十四幅各類作品。從中不難看到東洲齋寫樂的作畫速度之快、風格變化之大，短短十個月間幾乎判若兩人。

眾所周知，歌舞伎中的女角都是由男演員扮演的，在東洲齋寫樂之前的歌舞伎畫中女角的形象都被描繪成真正的女性。而在他的筆下，在表現演員所扮演角色的同時，隱約透露出男演員本身的真實性別，如《三世佐野川市松之白人》那樣，演員面部表情風趣，色彩構成精練，在寫實的同時以恰到好處的誇張變形手法表現幽默感，使人物形象富有強烈的視覺衝擊力。

然而，東洲齋寫樂作品的最大爭議之處正在於他不是美化這些受到大眾喜愛的歌舞伎演員，而是以近乎漫畫的手法產生某種誇張醜化的趣味，這也正是他作品的魅力所在。但在當時，無論是平民大眾還是歌舞伎演員，一時還難以接受變形與誇張的手法，以至於東洲齋寫樂的作品在當時受到眾多非議，甚至有歌舞伎演員曾對其過於誇張的「醜化」手法提出抗議。

因此，東洲齋寫樂隨後發表的歌舞伎畫就有了明顯變化，頭像的形式幾乎完全消失，構圖一般為兩人或一人的全身像，面部表情也不再變形誇張，而是注重於動態的表現與場面氛圍的營造，背景也明亮起來，當然仍不失為佳作。他將舞台背景略去，人物形象開始放棄醜化的傾向而接近自然。雖然仍以表現性格特點見長，但較之首批作品風格已開始逐步淡化，這也許是東洲齋寫樂顧忌到周圍的批評所致，修正了自己的製作軌跡，有意識地淡化對人物形象的醜化與變形，這一傾向在他後來的畫作中越來越明顯。

再往後，東洲齋寫樂的作品均是全身像，重新採用對背景和道具細緻描繪的手法，包括服

飾紋樣的裝飾性表現，還出現了有連續舞台背景的「續繪」，明顯可見對其他歌舞伎畫師風格的模仿，這與他的前期風格有較大差異。由此可見，在他前兩期的作品遭到非議之下，出版商和他本人出於商業利益，開始屈服於世風，當違背初衷之作東洲齋寫樂的手筆開始顯露頹勢。

東洲齋寫樂的最後作品發表於一七九五年一月，雖然還有演員全身像及其他一些表現相撲比賽的畫面，但是在人物性格及哀感表現上已經失去韻味，平淡的畫面完全沒有了初期的氣度與精彩，無論在藝術上還是在商業上都不能說是成功的。如同彗星般劃過江戶上空的東洲齋寫樂就此消失得無影無蹤。

寂寥的哀感

美人畫和歌舞伎畫是浮世繪的兩個最主要題材，如果說喜多川歌麿是美人畫的頂峰，那麼歌舞伎畫的巨擘就當屬東洲齋寫樂。而這兩位大師都由蔦屋重三郎推出，作為出版商的他也由此奠定了自己在日本文化史上的特殊地位。精明的蔦屋重三郎雖然沒有在東洲齋寫樂身上取得商業成功，卻在浮世繪史上留下了不朽之作。

由於東洲齋寫樂的手法過於個性化，超越了當時社會民眾心理的接受限度，因此與今天所

東洲齋寫樂
《三世佐野川市松之
白人》
一七九四年五月
大版錦繪

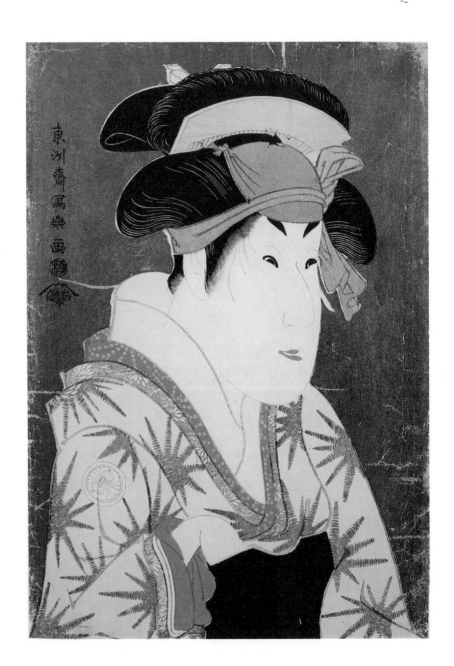

東洲齋寫樂
《三世瀨川菊之丞之
田道文藏》
一七九四年五月
大版錦繪

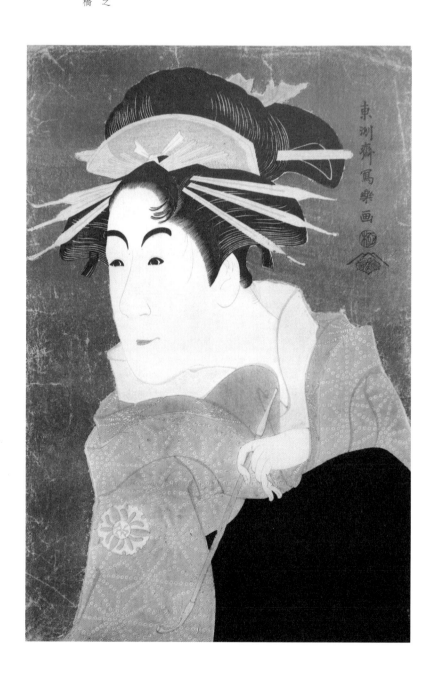

東洲齋寫樂

《初世松本米三郎之
化妝阪之少將實橋
宣》

一七九四年五月

大版錦繪

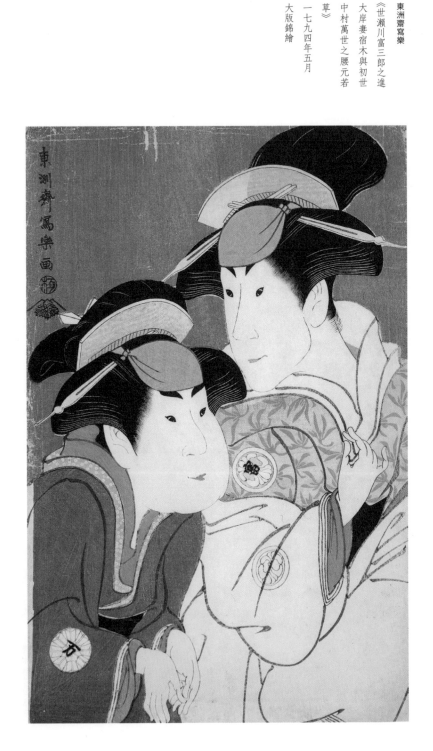

有的前衛藝術一樣難免遭受非議——不僅是普通的江戶市民，即使在當時的知識界和演藝界也有不少人持批評意見。當然，這只是事情的一個方面，東洲齋寫樂的作品也受到一部分人認可，當時就有畫師將東洲齋寫樂的作品作為畫中畫表現在自己的浮世繪中。

從歷史上看，直到二十世紀初期，浮世繪依然被日本人自己視為低俗的街頭雜耍，完全不登藝術的大雅之堂。最早發現東洲齋寫樂作品價值的是德國學者尤里烏斯·科特，他在一九〇〇年出版的著作《寫樂》中指出：「將寫樂的大首繪稱作是日本浮世繪最輝煌的作品也絲毫不為過。如此具有視覺衝擊力的形象，綜合了大理石般的靜寂與富有激情的運動感，擁有只屬最高藝術品的永恆價值。」他甚至將東洲齋寫樂與荷蘭畫家倫勃朗、西班牙畫家魯本斯相提並論，稱其為「世界三大肖像畫家之一」，這才引發了日本學者對浮世繪的重視和研究。東洲齋寫樂以自己的獨特視角解讀歌舞伎，具有透視人生與社會的力度，其最大特徵在於對人物表情的哀感表現。用今天的話說，可以用「虛無主義」來形容。無獨有偶，同時期的喜多川歌麿在《歌撰戀之部》等系列中也塑造了有着寂寥感的女性形象。東洲齋寫樂與喜多川歌麿，兩人在造型觀上有着巨大差別，前者專於男性的歌舞伎演員，後者長於女性的花魁，但他們所面臨的人生浮華與苦痛卻是相同的。東洲齋寫樂雖然畫的是歌舞伎演員，但他作品的最大魅力正是對人生本質上寂寥與哀愁的表現，這也應對了江戶市民在浮華世風之下感歎人生苦短的心理潛流。

東洲齋寫樂

《三世阪東彥三郎之

帶屋長又衛門與四

世岩井四郎之信濃

屋》

一七九四年七月

大版錦繪

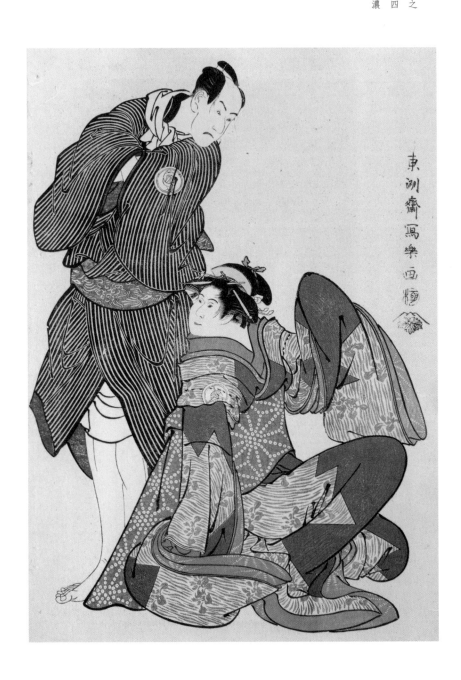

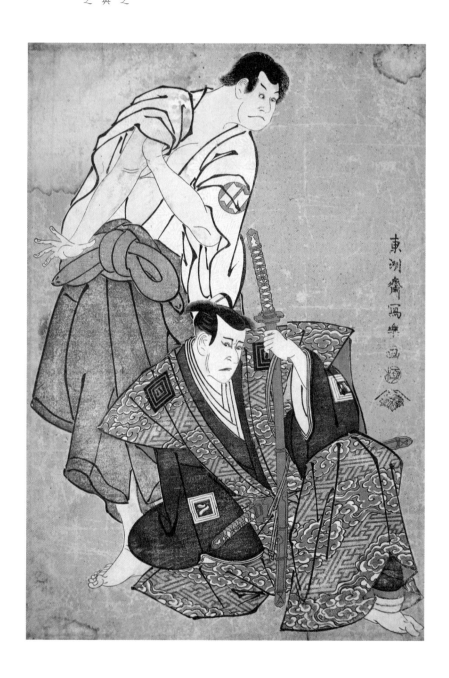

東洲齋寫樂
《三世市川八百藏之
不破之伴左衛門與
三世阪田半五郎之
子育之觀音坊》
一七九四年七月
大版錦繪

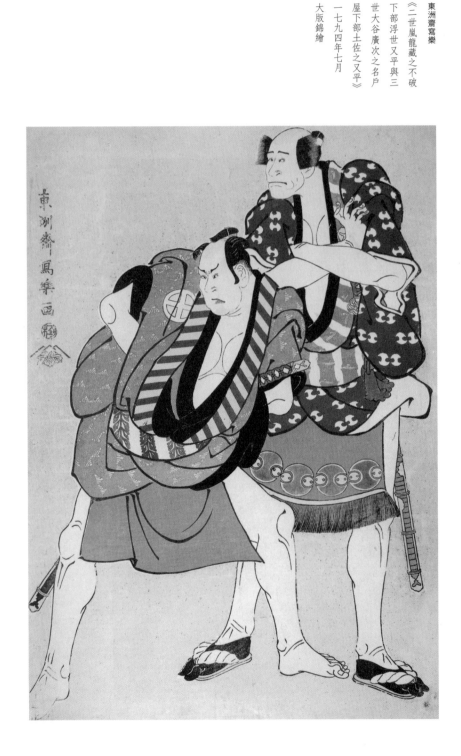

東洲齋寫樂
《二世嵐龍藏之不破
下部浮世又平與三
世大谷廣次之名戶
屋下部土佐之又平》
一七九四年七月
大版錦繪

無解的身世之謎

一般來說，浮世繪畫師總是先從製作繪本插圖開始練手，逐步過渡到單幅版畫的創作，從技術上和藝術上都有一個循序漸進的過程。但東洲齋寫樂作為無名畫師，在沒有任何預演的情況下，突然發表一系列精彩的浮世繪歌舞伎畫，這種現象在浮世繪的歷史上絕無僅有。今天，任何一位稍有名氣的浮世繪畫師都可以考證到他身世的來龍去脈和畫業的演進歷程，即使年代久遠，也總有蛛絲馬跡可循。但東洲齋寫樂卻是唯一的例外，雖然他的歌舞伎畫風靡江戶乃至歐洲，卻沒有給後人留下任何關於他的生平記錄，由此他的生平成為學界的不解之謎。

在漫長的浮世繪歷史中，曾出現過無數的無名畫師，但像東洲齋寫樂這樣如此傑出又如此缺乏傳記的實為罕見。儘管無數學者都在研究他，也陸續找出一些佐證史料，但關於他的生平考據始終沒有實質性的進展，令人信服的答案遙遙無期。有學者揣測東洲齋寫樂是某位畫師的筆名，也有人將其視為數位畫師的聯合體。眾說紛紜，只會使東洲齋寫樂愈發充滿神秘感，引發更多的好奇心。

東洲齋寫樂
《三世市川高麗藏之
龜屋忠兵衛與初世
中山富三郎之新町
之傾城梅川》
一七九四年七月
大版錦繪

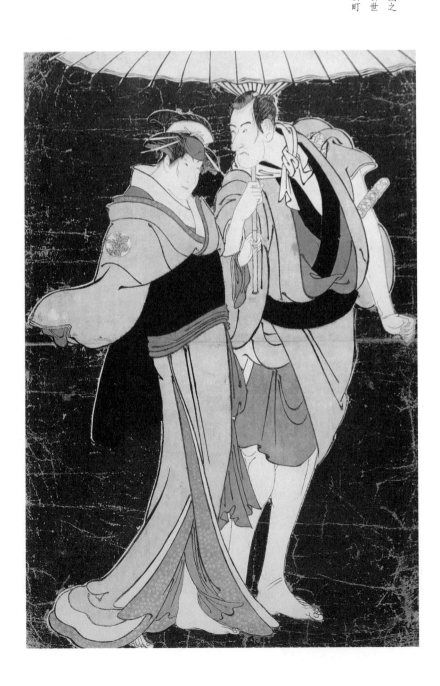

東洲齋寫樂
《三世大谷鬼次之川
島治部五郎》
一七九四年七月
大版錦繪

東洲齋寫樂
《三世瀬川菊之丞之
大和萬歲寶白拍子
久方》
一七九四年十一月
細版錦繪

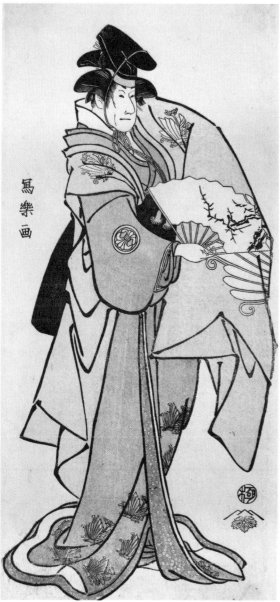

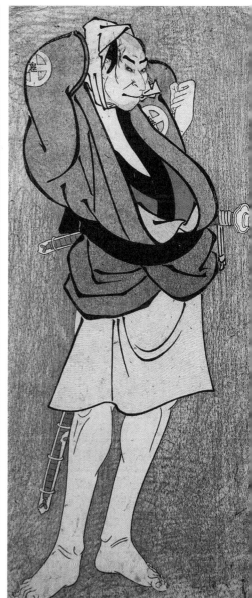

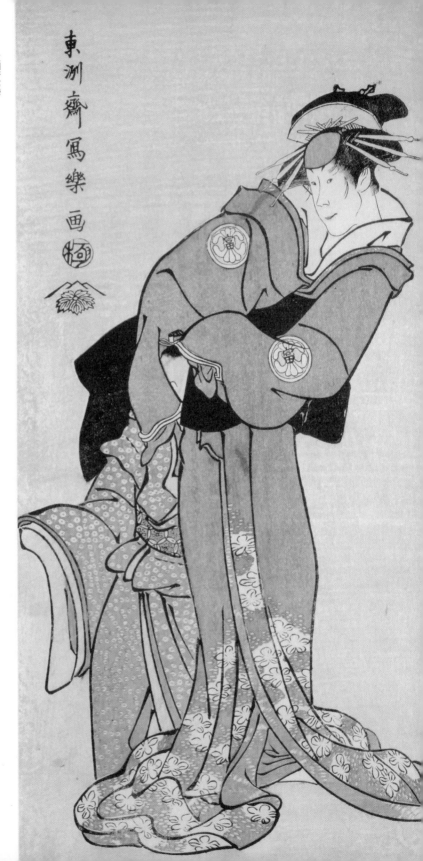

東洲齋寫樂
《二世瀨川富三郎之
遠山傾城與市川栗
藏之義若丸》
一七九四年七月
大版錦繪

後起之秀歌川派

十八世紀末是浮世繪最繁榮的時代，美人畫不僅有鳥居清長的活躍、喜多川歌麿也開始嶄露頭角，歌舞伎畫還出現了非凡的東洲齋寫樂。三者相互競爭並相互影響，在很大程度上促進了浮世繪水平的提高。雖然東洲齋寫樂活動的時間過於短暫，但他的風格對歌舞伎畫產生了很大影響。以往單純表現劇情或描繪演員形象的畫面開始轉向對角色神態的體現，形神兼備的歌舞伎明星與美人畫一起成為老少咸宜、雅俗共賞的市民藝術。

同時，鳥居派之外的另一大流派歌川派也已形成。繼創始人歌川豐春之後，由歌川豐國（一七六九至一八二五）發展為席捲幕末江戶浮世繪的最大流派。由於他擁有眾多弟子門生，使歌川派人脈綿延，作品幾乎涵蓋了浮世繪的所有題材。

這個時代的江戶文藝風尚逐漸由武士階級和富裕市民為主導轉向大眾化。為迎合這一趨勢，歌舞伎劇目也開始由高深難懂的內容向單純和輕快轉變。浮世繪緊跟大眾趣味，對較高藝術水準的追求開始讓位於通俗易懂的形式。歌川豐國追求對演員個人性格和表演風格的表現，善於以寫實手法表現演員的肖像、動作與表情，尤其是演員那些精彩的亮相瞬間在他筆下顯得異常生動且富有個性，流暢的線描工整雅致，明快的色彩令人神清氣爽。個性化塑造令人印象

深刻，逐漸形成了「豐國樣式」。

歌川豐國的得意門生、在歌舞伎畫盛極一時的有歌川國政（一七七三至一八一〇）。歌川國政於一七九六年開始發表的歌舞伎畫顯示出生機勃勃的力量感，與歌川豐國的風格有很大不同。對劇情和演員的充分了解，使他總是善於把握最有代表性的精彩瞬間，代表作《市川蝦藏之暫》描繪的是著名演員五代市川團十郎表演的超人英雄形象，飽滿的構圖使畫面幾乎沒有任何空間，人物臉部大膽捨棄了線描，圖案化所產生的裝飾趣味令人耳目一新，誇張的手法有別於東洲齋寫樂的哀感而具有某種英雄氣概，戲迷們將其稱為是痛快淋漓地表現了江戶仔的豪情。

同出歌川派的另一位畫師歌川國芳（一七九七至一八六一）則可是另類。他的作品不僅涉及浮世繪的所有題材，而且在浮世繪最主要的題材美人畫和歌舞伎畫之外的「武者繪」領域大展身手，佳作頗豐，被譽為「武者繪」。所謂「武者繪」，即根據民間傳說及中國古籍編撰的武士打鬥故事、飛檐走壁的古裝英雄繪製的，為江戶平民喜愛。

歌川國芳拜歌川豐國為師，主要從事役者繪和故事讀本的製作，代表作有《三代目尾上菊五郎之玉屋新兵衛與二代目關三十郎之鵜飼九十郎》，人物服裝紅黑兩色的對比富有裝飾性，畫品高雅。人物機警的表情與緊張的動態相呼應，顯露出畫師擅長武者繪的才能。

歌川豐國
《今樣美人合——
新製姿見酒盃》
一七九五年
大版錦繪

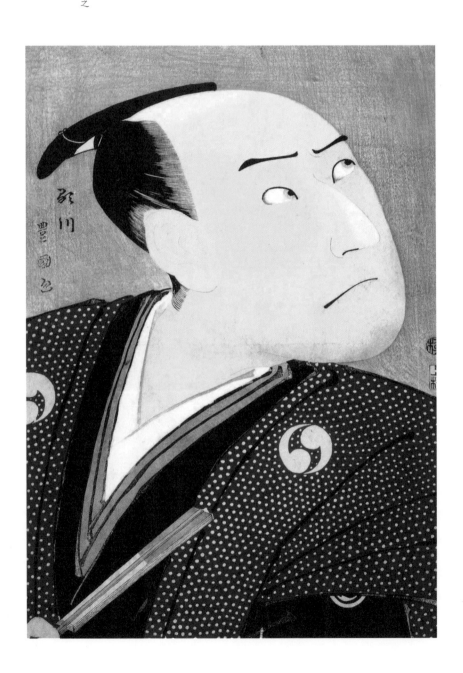

歌川豐國
《三世澤村宗十郎之
大星由良之助》
一七九六年
大版錦繪

歌川國芳最壯觀的武者繪代表作是《為朝營救圖》，描繪的是一一七五年武將源為朝上京討伐武臣平清盛的故事。源為朝與家人從海路分乘兩艘船出發，途中遭遇颱風，其妻為鎮巨浪而投海，但狂濤依舊，其中一船已沉沒，源為朝無奈欲剖腹自盡。此時天神下旨，派天狗下凡營救為朝一行，海底巨鯨也浮出水面搭救落水者。灰白色的天狗成群結隊翩然而至，鯨魚的巨大軀體泛着金屬般的質感，波濤洶湧中的小船看上去岌岌可危，畫面的所有物象都處於劇烈的動蕩之中。畫面從某種程度上體現出江戶仔迎接近代黎明的激情，為充滿頹廢氣氛的晚期浮世繪注入一線生機。

歌川國政
《市川蝦藏之暫》
一七九六年
大版錦繪

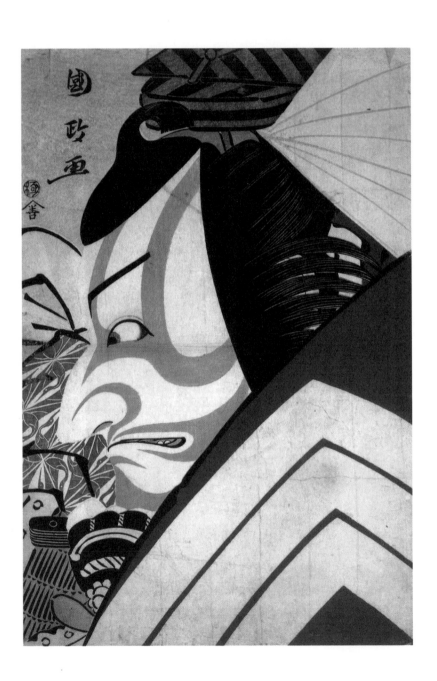

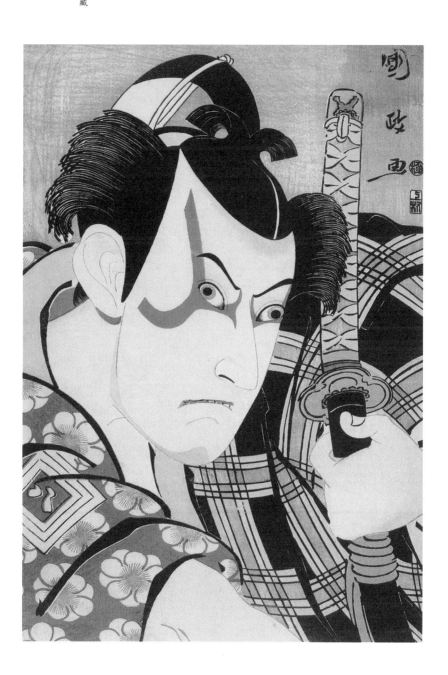

歌川國芳
《為朝營救圖》
一八五〇至一八五二年
大版錦繪（三幅續）

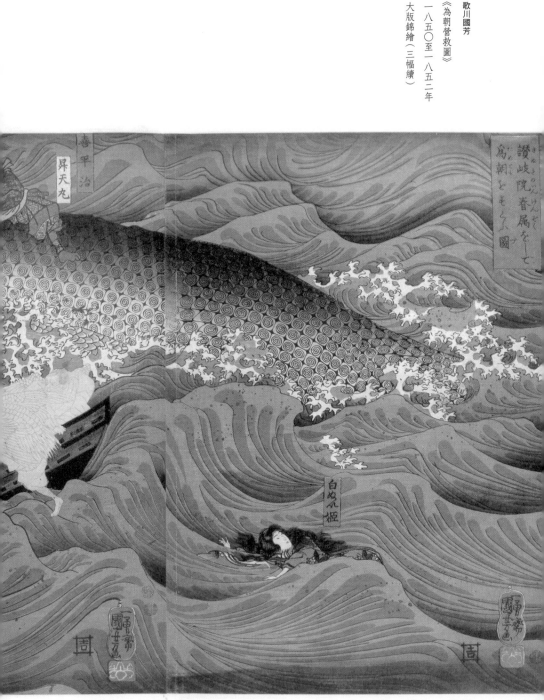

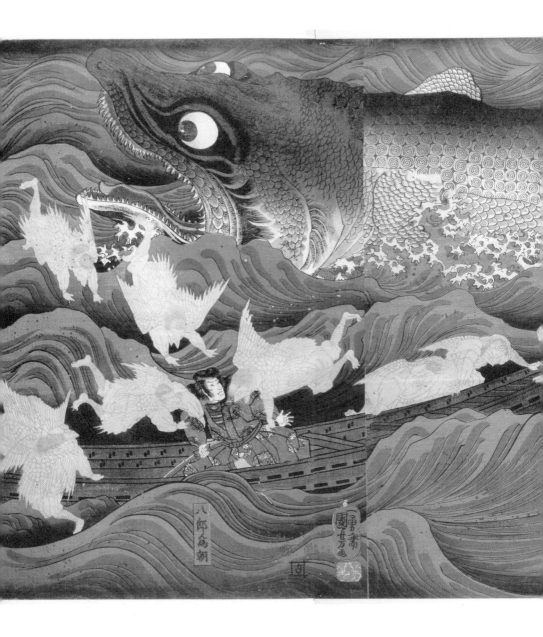

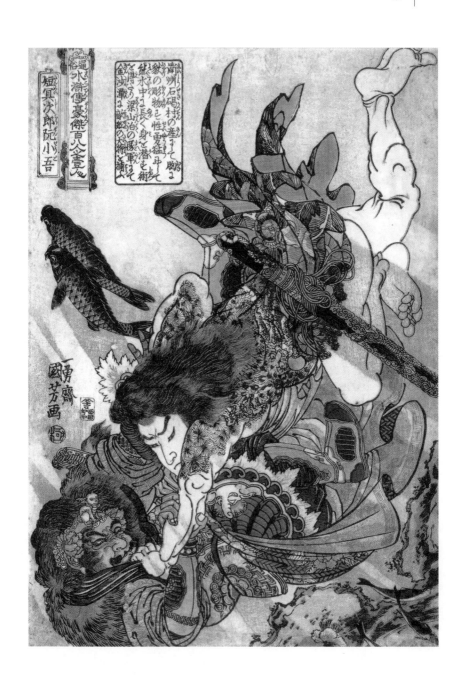

歌川國芳

《通俗水滸傳——
短冥次郎阮小五》

一八二八年

大版錦繪

葛飾北齋

——靈魂不老的「畫狂人」

江戶時代後期，當浮世繪美人畫和歌舞伎畫日漸沒落之際，異軍突起的風景畫成為這個多彩的市民藝術的最後一場嘉年華。從十八世紀中葉開始，西方的美術出版物隨着與歐洲的通商貿易開始進入江戶。若論及西方美術對浮世繪的影響，最顯著地體現在風景畫的興起與發展上。隨着國門漸開，西方繪畫令日本畫家們振奮，浮世繪又有了新的楷模，一個新的時代也由此開始。

葛飾北齋（一七六〇至一八四九）是浮世繪風景畫巨匠，沒有任何一位浮世繪畫師有他這樣長的壽命。在長達七十餘年的繪畫生涯中，他擺脫了浮世繪傳統的歌舞伎和吉原美人的題材，不斷吸收各家之長——向西洋學空間格局與明暗對比、向中國習文人詩意和山水情懷，並將它們融成個人風格，自稱「畫狂人」。「葛飾北齋在江戶時代後期作為浮世繪師登上畫壇，但在作畫生涯的後半生，他沒有停留在浮世繪的範疇而開創了獨自的境界，是時常挑戰新的領域、鑽研不息、不屈不撓的畫師。」日本學者的評價可謂實至名歸。

繪盡人間萬象

葛飾北齋原名中島鐵藏，於一七六〇年九月二十三日出生於江戶隅田川東岸。他的母親為

望族後裔，父親因在幕府打工，也屬準武士階層。或許，正是因為這樣的出身，使他內心始終浸潤着高傲的武家靈魂，即使一生寄居貧民區，也難以改變他桀驁不羈的性格。

葛飾北齋十九歲入勝川春章的畫坊為徒，次年師父將自己畫名中的「春」字加上別名「旭朗井」中的「朗」字，命其畫號為勝川春朗，「春朗」二字蘊含着師傅對他畫業的期待。在此期間，他先後創作了十餘種浮世繪風景畫。在這些早期畫作中，他對風景畫的偏好和容納百川的性格已經初露端倪。譬如《淺草金龍山觀世音境內之圖》，就有着西方繪畫的空間透視效果和明暗對比表現，雖然畫面仍顯呆板，但在十八世紀的江戶卻是具有開創意義的「新版浮世繪」。

一七八〇年之後，葛飾北齋開始發表小說插圖。在鳥居清長的影響下，他也繪製美人畫和風俗畫，隨後涉獵浮世繪版畫的各個題材，並逐漸形成自己的特色。他以「勝川春朗」為藝名在畫業持續了十五年，直至師傅勝川春章去世。此後，他便自立門戶，不斷更換畫號，先後使用過三十餘個藝名，其中最著名的莫過於「北齋」。他一生中也頻繁搬遷住所，據資料記載，「生涯之遷居，九十三回。甚者一日三所」。更迭畫號、頻遷住所的背後是他不斷尋變的心，「變」字或許就是葛飾北齋一生的注腳。

脫離勝川派之後，葛飾北齋先是承接個人訂單，以繪製狂歌繪本和美人畫為主，濃墨淡彩之間流露着中國繪畫的意蘊。由此可見，葛飾北齋作為有實力的畫師已經得到較多客戶的認

葛飾北齋

北齋漫畫（第九篇）

《阿波之鳴戶》

一八一七年

繪本

可，他的個人風格也開始顯露。一八〇四年前後，他創作了《東都名所一覽》、《繪本狂歌山滿多》、《隅田川一覽》等一系列風景版畫。他還研究日本傳統不同流派技法和西洋風景畫的透視原理，形成個性鮮明的畫風。

讀本插圖是葛飾北齋一生中十分重要的製作內容。他善於從中國的傳奇小說中尋找題材，將字裡行間的戲劇衝突生動地描繪於紙上，為讀者營造豐富的想像空間。他僅在一八〇四年前後的幾年間便創作了一千四百餘幅插圖，是他磨練筆力最重要的演練。

在葛飾北齋所作的眾多繪本中，最負盛名的當數一八一四年刊行的《北齋漫畫》。他從一八一二年開始創作這個系列，直至離開人世。天命之年的葛飾北齋為了教授門徒，以傳衣缽，他以圖畫集的形式出版專題範本以供弟子們參考。半世的光陰，一生的風霜，都記錄在這套畫冊中。三千九百一十幅手稿，早就超越繪本的概念，是世間萬象風情的微縮（包含社會人情、風物民俗、川澤大地、飛禽走獸、草木花卉等）。《北齋漫畫》挑戰以往繪畫表現的極限，精湛的白描手法後來也為有志於推進繪畫變革的法國印象派畫家們所傾倒，成為席捲歐洲的「日本主義」的導火線之一。

葛飾北齋 ㊤
北齋漫畫（第八篇）
《傳神開手》
一八一八年
繪本

葛飾北齋 ㊦
北齋漫畫（第九篇）
《傳神開手》
一八一九年
繪本

聖嶽富士山

古稀之年的葛飾北齋終於迎來了繪畫生涯的巔峰，他一生中最精彩的風景版畫系列《富嶽三十六景》就出現在這個時期。為了完成這個系列，他花了五年時間，以不同位置、不同角度、不同時間、不同季節全方位地表現同一主題，開創了浮世繪風景畫的新形式。

眾所周知，富士山是日本的象徵。其海拔三千七百七十六米，位於東京西南方的靜岡縣，是一座休眠火山，也是全日本二百五十餘座火山中形態最簡潔、最雄偉的一座。多少年來人們用無數的藝術形式來表現和讚頌富士山，它已成為日本人心目中精神歸宿的聖地。這不僅是日本人對自然優美景觀的讚譽和景仰，而且體現出日本人基於神話傳統的歷史觀和崇尚自然的人生觀，是日本民族審美創造的底蘊。

日本自古以來對富士山近乎宗教的膜拜，在江戶時代中期達到了高峰，甚至出現了類似宗教的組織，名為「富士講」，他們經常組織攀登富士山、祭拜山神的活動。葛飾北齋無疑是受到了這種情緒的感染。這個系列的每一幅畫都是以富士山為背景，而且每一幅都有實際存在的地點，與人們勞動、生活的場面巧妙結合，意趣盎然。由於這一系列受到大眾的廣泛好評和歡迎，他後來又追加製作了十幅。《富嶽三十六景》實際有四十六幅。

《東海道程之谷》描繪了透過井然有序排列的松樹眺望富士山，處於畫面前沿的僧人、挑伕各色人等表現出往來於東海道的旅人風俗。畫面下端中央抬頭眺望的牽馬人是全畫的點睛之筆，起到了前後呼應、拓展空間的作用；《諸人登山》描繪了江戶「富士講」成員在每年六月一日夏季開山之始登山參拜的場面，山脈間翻滾的白雲和席地而坐的登山者，與右上角在岩洞裡匍匐而眠的人群相呼應，渲染出山勢的險峻和攀登的艱辛，是整個系列中唯一表現富士山局部近景的畫面。

動與靜、明與暗、風雨如晦與萬里晴空、水的波濤激蕩與山的如如不動，種種對比是《富嶽三十六景》的亮點，也是葛飾北齋的筆力所在。其中《神奈川沖浪》與《凱風快晴》兩幅堪稱傳世經典，是一靜一動，盡顯富嶽姿媚。

在《神奈川沖浪》中，翻滾的浪花與山峰形成巧妙的呼應，引導着觀者的視線，使滔天巨浪之下日本的最高峰富士山雖處於畫面下端，但是依舊雄姿不減。隨波逐流的三艘小漁船上的人物呈裝飾性排列，為驚心動魄的場景平添意趣。

而在《凱風快晴》中，葛飾北齋用極具張力的兩道弧線簡練地勾勒出富士山的雄偉姿態，山腳下蔥蘢的墨綠森林、如火焰般升騰的巔峰和橘紅色的山體在湛藍天際的映襯下愈顯奪目；變化有致的雲層將背景推向無限深遠處，也使畫面透露出空間的生動。此作堪稱葛飾北齋以非凡的白描和構圖能力、以經典手法表現的經典風景作品，成為日本美術的標誌性符號。

葛飾北齋
《富嶽三十六景——
身延川裏不二》
一八三一年
大版錦繪

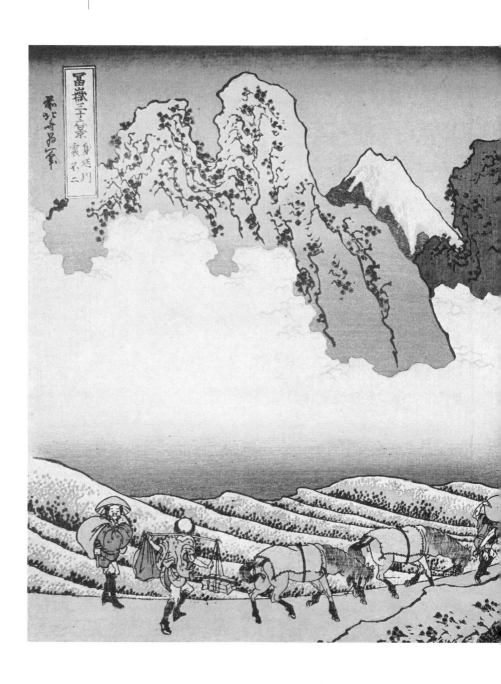

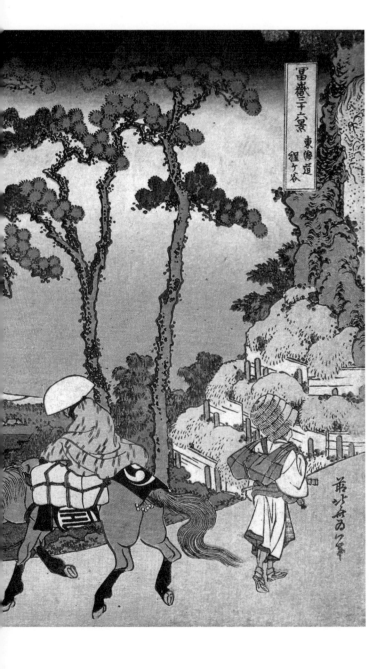

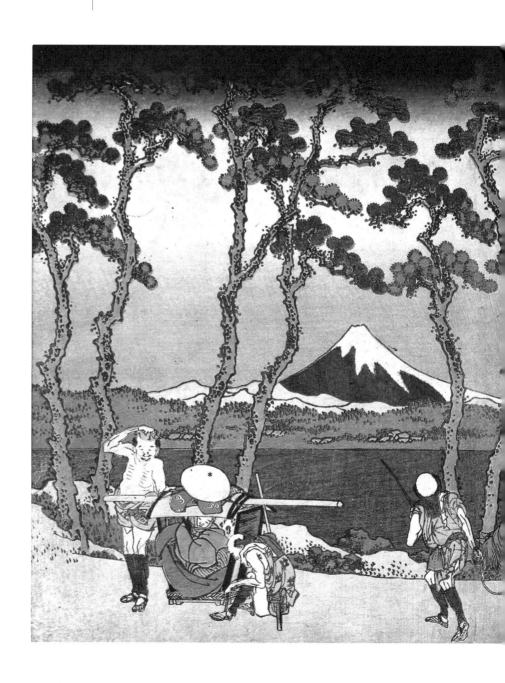

葛飾北齋
《富嶽三十六景──
東海道程之谷》
一八三一年
大版錦繪

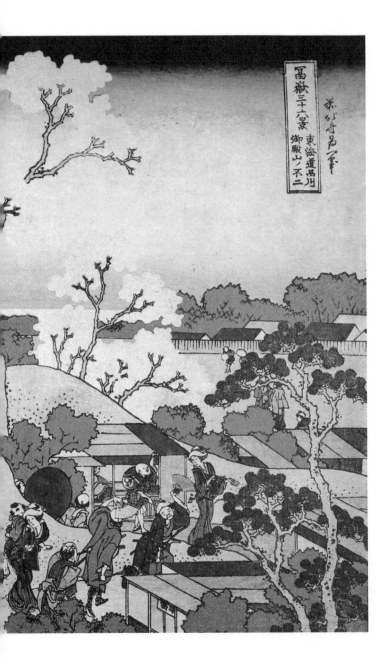

葛飾北齋
《富嶽三十六景——
東海道品川御殿山之
不二》
一八三一年
大版錦繪

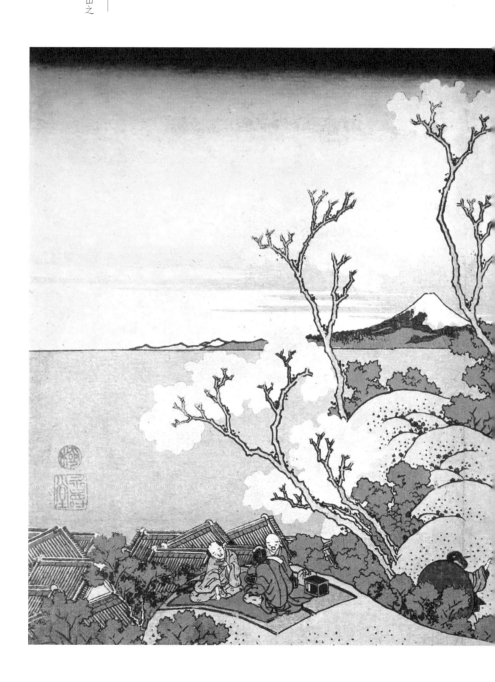

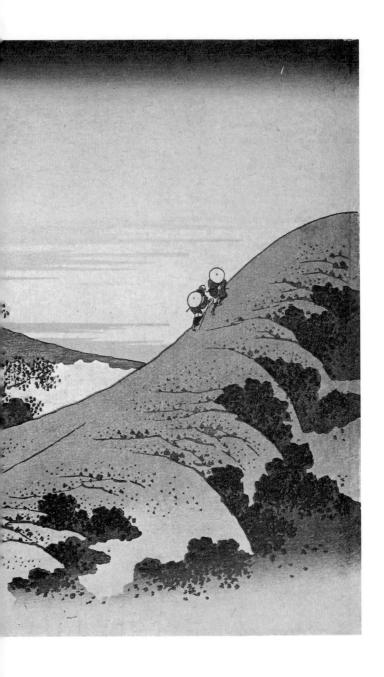

葛飾北齋
《富嶽三十六景──
甲州犬目嶺》
一八三一年
大版錦繪

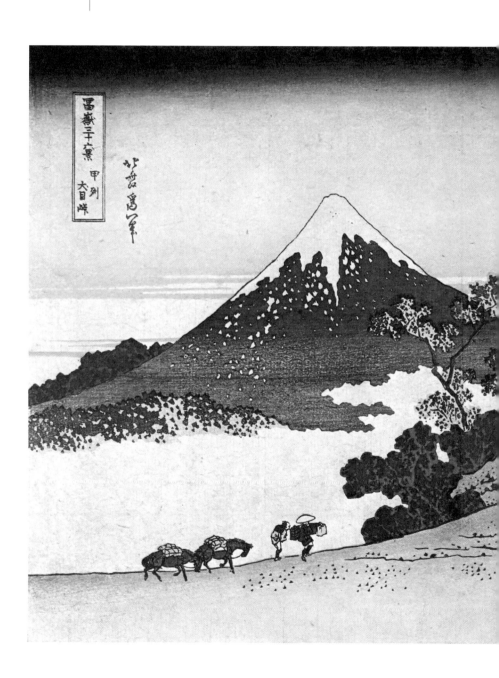

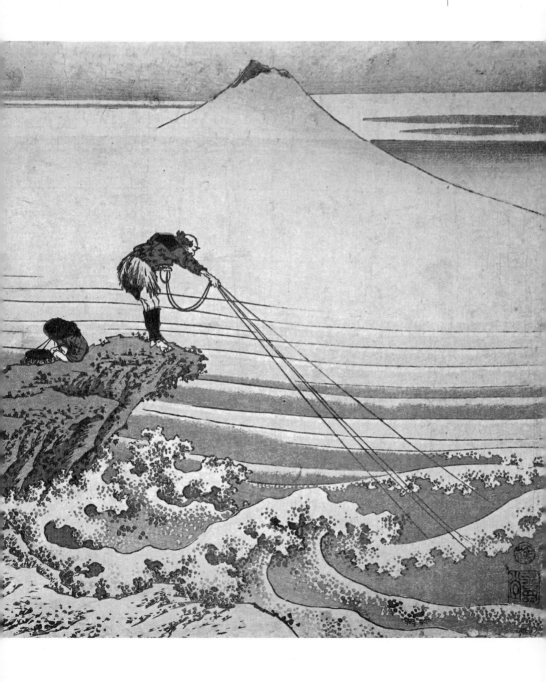

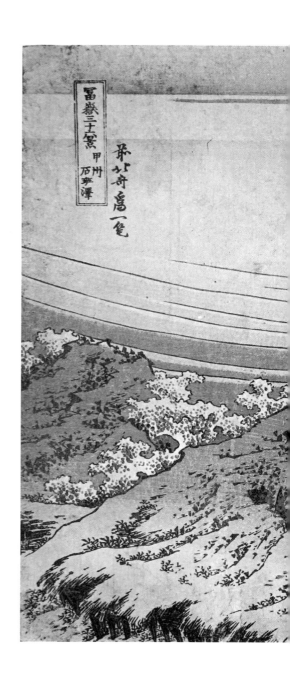

葛飾北齋
《富嶽三十六景──
五百羅漢寺》
一八三一年
大版錦繪

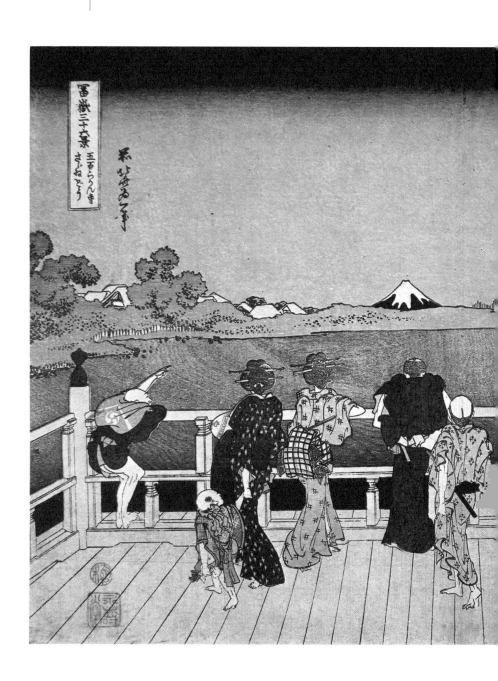

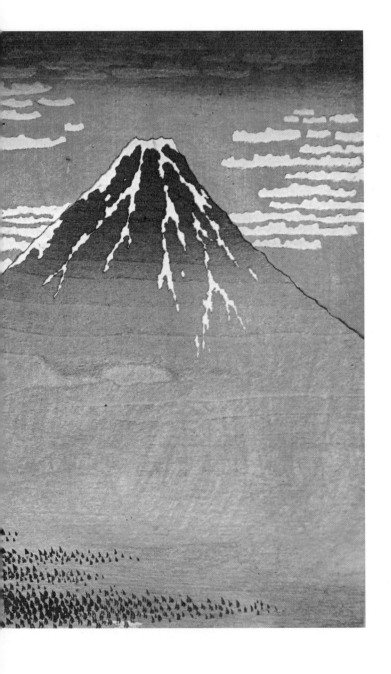

葛飾北齋
《富嶽三十六景》——
凱風快晴
一八三一年
大版錦繪

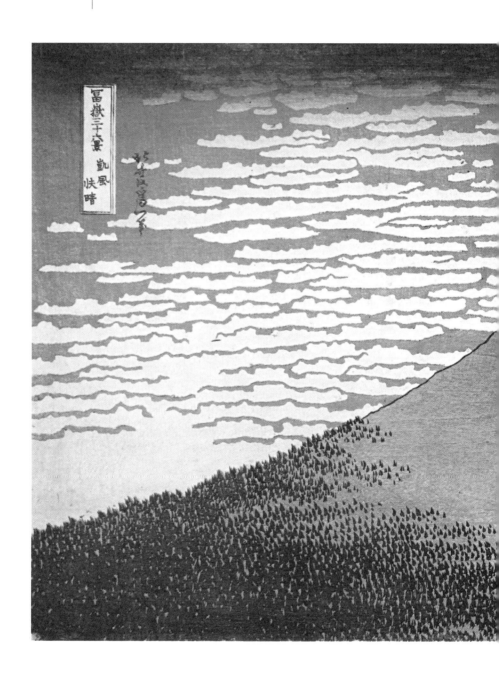

風情冉冉「名所繪」

十九世紀之後，富裕起來的江戶平民熱衷於旅行。當時，被稱為「參勤交代」的制度也促進了交通的便捷（日語中的「交代」有輪替、交換之意）。幕府政權擔心各地諸侯長期經營自己的領地，有聚眾謀反的危險，因此規定諸侯必須定期輪流到江戶來居住執勤，視地域遠近而時間長短不等，短則半年，長則三至六年一次。當時日本全國約有二百六十家諸侯，除了常駐江戶附近的之外，還有一百七十多家，平均每隔一年他們就要興師動眾、浩浩蕩蕩地徒步旅行一次，由此完善了各地交通網絡設施。

十九世紀三十年代是浮世繪風景畫的成熟期，也是日本民間旅遊熱興起之際，各地名目繁多的「名所」（即名勝）隨之興盛，而具有導遊性質的各類「名所繪」也成為引發大眾關注的新浮世繪風景畫題材，大致可以分為「江戶名所繪」、「諸國名所繪」和「街道繪」（即道路沿途風景）等幾個主題。

「江戶名所繪」系列表現的是江戶地區及其周邊的知名景致；而「諸國名所繪」描繪的是江戶以外日本全國各地名勝。據說，葛飾北齋作《琉球八景》時並未到過琉球，而是根據《琉球國志略》的插圖作了該系列，因此在色彩上有更多的自由發揮空間，令創作更富有詩意。其中的

葛飾北齋 上
《琉球八景——
荀崖夕照》
一八三二年
大版錦繪

葛飾北齋 下
《琉球八景——
龍洞松濤》
一八三二年
大版錦繪

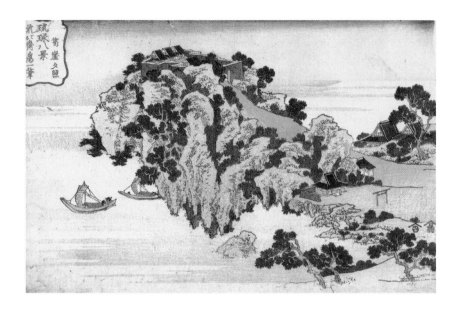

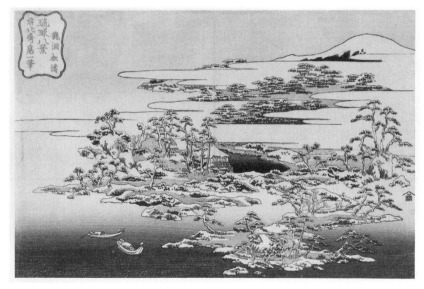

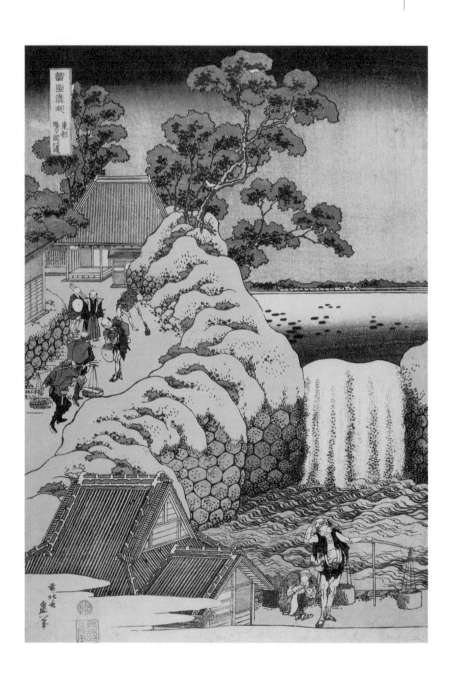

葛飾北齋
《諸國瀑布覽勝——
和州吉野義經馬洗瀑》
一八三三年
大版錦繪

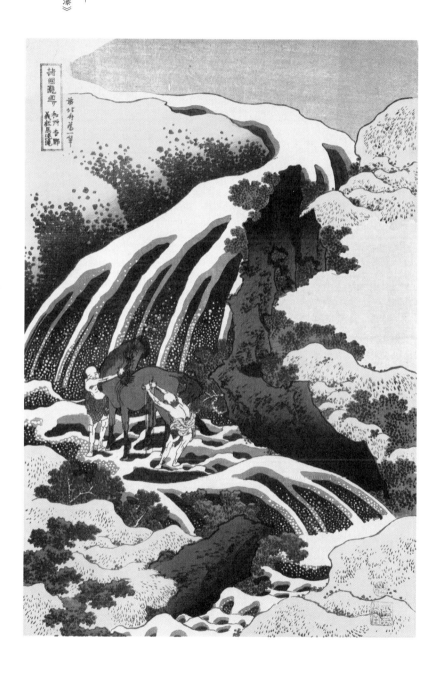

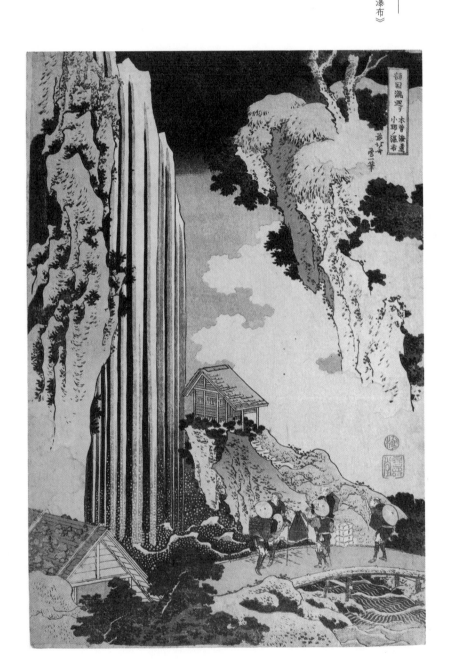

葛飾北齋
《諸國瀑布覽勝──
下野黑髮山之瀑》
一八三三年
大版錦繪

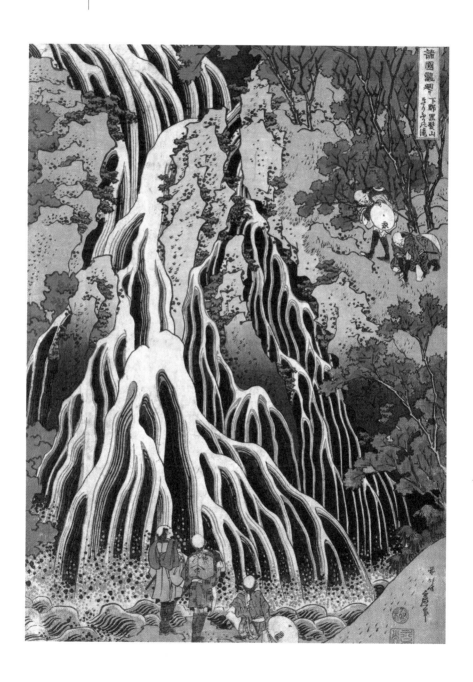

葛飾北齋　上
《諸國名橋奇覽──
天神台小橋約》
一八三三年
大版錦繪

葛飾北齋　下
《諸國名橋奇覽──
足利行道山雲上懸橋》
約一八三三年
大版錦繪

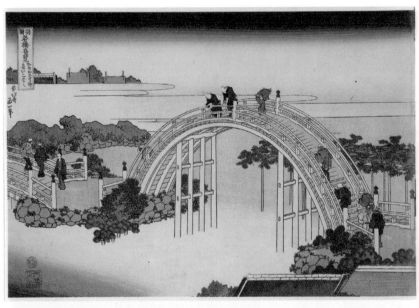

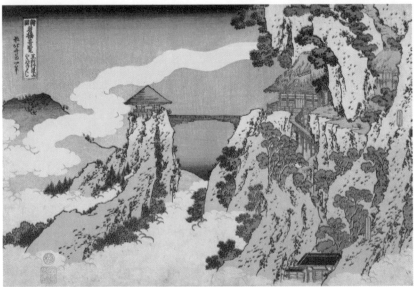

葛飾北齋 (上)
《富嶽百景（二篇）
海上之不二》
一八三五年
繪本

葛飾北齋 (下)
《富嶽百景（初篇）
田面之不二》
一八三五年
繪本

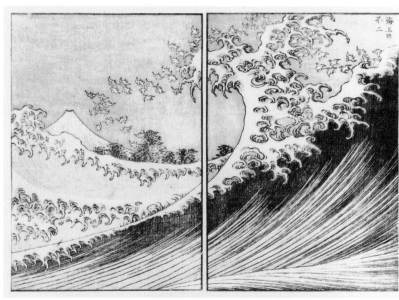

葛飾北齋 （上）
《富嶽百景（初篇）
霧中之不二》
一八三五年
繪本

葛飾北齋 （下）
《富嶽百景（二篇）
竹林之不二》
一八三五年
繪本

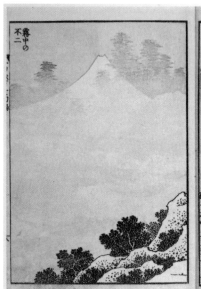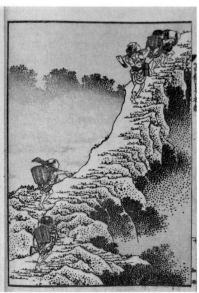

《荀崖夕照》、《龍洞松濤》頗有中國山水畫的意趣，構圖揮灑自若，畫面空靈靜謐，天光、水色、奇崖、茂林，恍如凡塵九天。

《諸國瀑布覽勝》共八幅，取材於各地著名的瀑布景觀。在葛飾北齋筆下，自然景觀彷彿有了生命與性格。潺潺流水或被賦予氣吞山河的雄壯而具有神靈般的威嚴，或以強調水勢走向的變化多端而妙趣橫生。

《諸國名橋奇覽》幾乎作於《富嶽三十六景》同一時期，以各地有特色的橋樑為主題，共十一幅。縱覽整個系列，葛飾北齋並非出於獵奇搜羅名橋，而是將各橋的不同特色及構造上的差異作為表現的重點，並由此展開對風景的描繪。

葛飾北齋晚年還作有白描繪本《富嶽百景》，自一八三四年起分三冊先後出版，共一百二十幅版畫。人物千姿百態，構圖奇趣盎然，線描功力精堅。這是繼《富嶽三十六景》之後，葛飾北齋的集大成之作，對此他曾說道：「我真正的畫訣盡在此譜中」。

過人才思

葛飾北齋的不凡畫技得到下至平民百姓、上至將軍天皇的認可。今天依然流傳着這樣一則故事：江戶幕府第十一代將軍德川家齊以喜愛繪畫著稱，他在一次外出狩獵途中，將當時的文人畫家谷文晁和浮世繪畫師葛飾北齋招至淺草的傳法院表演作畫。繼谷文晁之後，葛飾北齋作了花鳥及山水畫，接着他又橫向鋪開畫紙，先用大號刷筆敷以藍色顏料，再從事先準備好的雞籠裡捉出雞來，在雞爪底部塗上紅色顏料，隨着雞的自由走動，鮮活的紅印留在畫面上，葛飾北齋稱之為「著名紅葉景區龍田川之風景」，從中可以看出葛飾北齋不凡的功力和過人才思。

今天的日本皇宮還收藏有葛飾北齋一八三九年的手繪作品《西瓜圖》，白紙下晶瑩剔透的瓜肉清晰可見，懸索上靈動纏綿的瓜皮款款垂落，司空見慣的西瓜被表現得動靜相宜，回味無窮。時年八十高齡的葛飾北齋在畫面上依然洋溢着不可思議的生命力。據考證，《西瓜圖》有可能是應以文化人著稱的光格上皇（天皇之父，一七七一至一八四〇）之命繪製的宮廷御品。作為平民畫師的葛飾北齋能夠得到幕府將軍乃至天皇的青睞，這絕不是一般浮世繪師所能輕易得到的榮譽。

葛飾北齋除了在風景畫上大顯身手，還留下許多精美的魚蟲瓜果、飛禽走獸的版畫。《群

葛飾北齋
《西瓜圖》
一八三九年
絹本着色
86.1 cm×29.9 cm

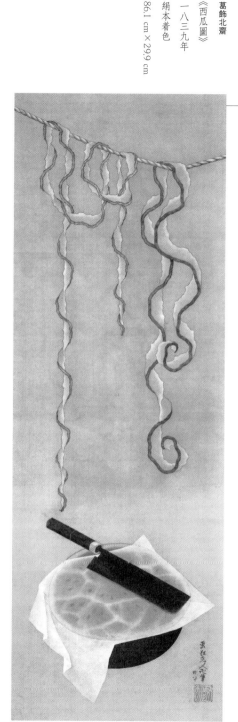

雞圖》是一幅扇面畫，寫實手法與裝飾性構圖融為一體，密集的雞群所組成的圖案正好吻合了扇子的形狀，紅與藍的色彩對比分外醒目。

葛飾北齋的花鳥畫代表作是於一八三四年前後出版的《花鳥系列》冊頁，畫面簡約單純，主體鮮明。在《牡丹與蝶》一幅中，蝴蝶彎曲的雙翼和風中搖曳的花朵，生動再現了風的感覺，花卉的細膩刻畫與整體動態相呼應，飽滿的畫面塑造了牡丹雍容華貴的氣質。《灰雀垂櫻》令人聯想到中國明代的花鳥畫風格。

葛飾北齋 （上）

《群雞圖》

一八三五年

扇繪

葛飾北齋 （下）

《花鳥系列──

牡丹與蝶》

一八三四年

中版錦繪

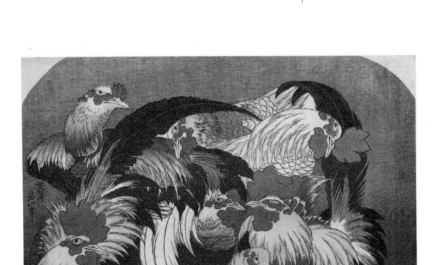

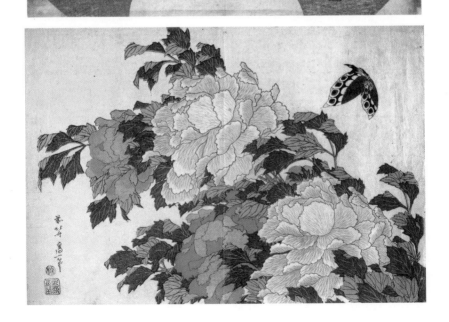

葛飾北齋終身沒有停止過手繪，晚年的幾幅堪稱經典。《富士越龍圖》是葛飾北齋作於一八四九年生命最後時期的近乎絕筆之作，白雪覆蓋的雄偉富士山，萬籟俱寂中一條飛龍橫空出世，煙雲繚繞直上九霄，人們從中讀出葛飾北齋不老的靈魂和對永恆的追求。

但願能有百年壽

一八三六年，葛飾北齋寫道：「所幸我從未被自古以來所形成的規矩所束縛，在繪畫上總是對去年的作品感到後悔，對昨天的作品感到羞愧，不斷在尋找自己的路。現雖年近八旬，筆力仍不亞於壯年。但願能有百年壽，努力之下成就我所追求之畫風。」「畫狂人」之境界躍然紙上。

葛飾北齋雖然在畫業上取得巨大成就，但他的生活卻極其簡樸，尤其在晚年甚至到了貧困的地步。據史料記載，他不僅居無定所，而且家中除了三兩個陶罐茶碗之外，連日常生活所需的鍋碗瓢盆都不具備，一日三餐靠鄰居關照或依賴外賣。儘管他的作畫酬金不低，由於他不善理財，加之兒孫的鋪張，總是入不敷出。

葛飾北齋於一八四九年四月十八日晨於江戶淺草聖天町寺院的住所去世，享年九十歲，這個年齡超過了當時日本人平均壽命的一倍。他在臨終前依然不情願地感歎：「天若再予我十年

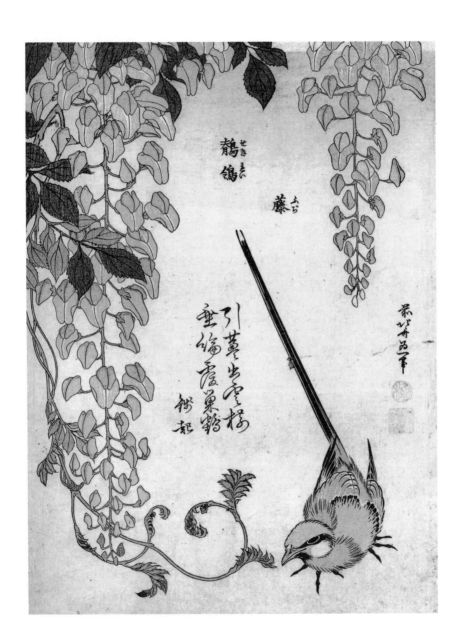

葛飾北齋
《花鳥系列──
灰雀垂櫻》
一八三四年
大版錦繪

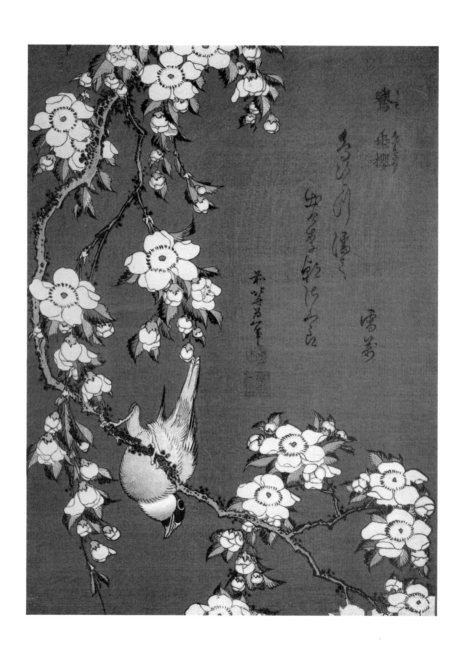

壽命」，少頃，又改口道：「天若再保五年壽命，我必成真畫工。」此前一年的一八四八年，他在繪畫範本《畫本彩色通》的序文中還寫道：「自九十歲始變畫風，百歲之後再改繪畫之道。」

「但願能有百年壽」，這不是貪生怕死的悲鳴，而是對自己無限畫業的嚮往。回首葛飾北齋九十年的生命歲月：二十歲上追隨師門畫風；三十歲之後開始接觸西洋畫，運用透視手法製作風景畫、美人畫和風俗畫，堪與當時的浮世繪巨匠歌川豐春、喜多川歌麿比肩；四十歲開始將明暗表現引入風景畫，打開一方新的天地，同時還為長篇浪漫小說繪製大量插圖；五十歲至六十歲之間則以旺盛的精力製作啟蒙繪本《北齋漫畫》；七十歲時再度將注意力轉向錦繪，創作出不朽傑作《富嶽三十六景》等風景畫系列及一大批花鳥畫名作；八十歲之後則專注於手繪，直至生命最後一刻。人生天地間，忽如遠行客，恍若白駒過隙，浮雲掠眼。世事在變，畫風在變，題材在變，而唯一不變的是他對繪畫事業無遠弗屆的永恆追求。

百餘年已過，依舊令人敬仰如斯。

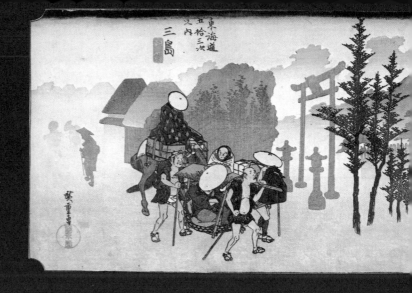

うきよえ

歌川廣重

——靜寂哀婉的「鄉愁」

如果說葛飾北齋的浮世繪始終蕩着不老的生命激情，那麼比他晚三十七年出生的另一位畫師歌川廣重（一七九七至一八五八）的作品則流溢着溫婉的情愫。這是兩個不同風格的繪畫世界，他們卻殊途同歸，在浮世繪走向消亡的最後時刻，為後人留下了最精彩的風景畫。

歌川廣重本名安藤重右衛門，家傳是江戶城幕府消防組織的成員，因此屬於低級武士階層。安藤德太郎自幼性格靦覥內向，出於對繪畫的興趣，十五歲時入浮世繪歌川派畫師歌川豐廣門下為徒。次年，依照當時浮世繪界師徒藝名的傳承規矩，歌川豐廣將自己畫號中的「廣」字加上安藤德太郎本名「重右衛門」中的「重」字，起名為廣重，因此他也被稱為安藤廣重。歌川豐廣有着沉穩的性格和細膩的畫風，正與歌川廣重的品性相通。師從歌川豐廣十七年，他繼承了師傅雅致的繪畫品格，同時得益於歌川豐廣寧靜內斂的人品與畫風的感化，歌川廣重終成大器。

悠悠東海古道

歌川廣重於一八三一年發行的《東都名所》系列是他創作風景畫的開端，與他自身具有文人品位的俳諧趣味相結合，在畫面上構成一種感傷的審美情趣。其中《高輪之明月》尤其值得一提，天外飛來的一群大雁打破寧靜的畫面，寫實與抒情相融合，有限的色彩再現月光如洗的夜

色。歌川廣重在風景畫中找到了託付自我性情的契合之處，開始顯露出不凡的潛質。可以說，《東都名所》是歌川廣重後來氣度無限的風景畫大業的出發點。

德川家康建立幕府以來，就開始着手修築江戶連接全國各地的主要道路，同時也在沿途設置旅店，以供公務職員的外出及百姓通行。當時共修築了包括自江戶北上的中山道、通往德川家康行宮的日光等五條主要道路，其中交通最為繁忙的當數連接江戶和京都的東海道。十九世紀初就出現了最早以道路為題材的浮世繪風景畫。

眾所周知，江戶時代雖然由德川幕府掌控日本的政治經濟大權，但是被架空供養在京都的天皇依然是日本名義上的國家元首，幕府將軍每年都要到京都向天皇進貢。一八三二年八月，歌川廣重受命隨幕府官員前往京都向皇室進貢，沿途作畫記錄。他創造性地描繪了沿途風情，並將西方繪畫因素移植到自己的版畫中，濃墨重彩地渲染了旅途氣氛，這就是他在一八三三年發表的成名之作《東海道五十三次》系列。

東海道是連接江戶和京都的古道，「五十三次」即沿途的五十三個驛站。《東海道五十三次》生動表現了沿途景致和季節、天氣變化。魅力無限的風雨氣象、四季景色及賞花眺月、悠悠行旅的寫照，正是日本傳統和歌中常有的意境，流露出單純、典雅的品格，洋溢着淡定悠遠的抒情氣氛。

歌川廣重（上）

《東都名所——
高輪之明月》

約一八三一年

大版錦繪

歌川廣重（下）

《京都名所——
祇園社雪中》

約一八三五年

大版錦繪

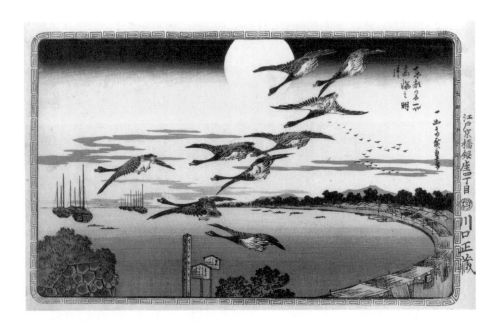

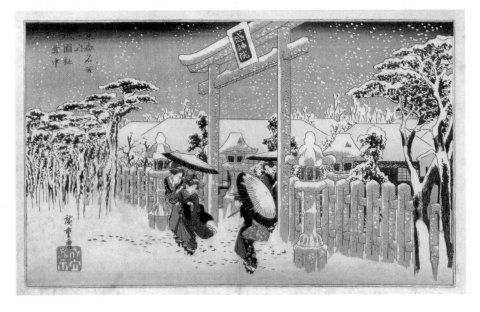

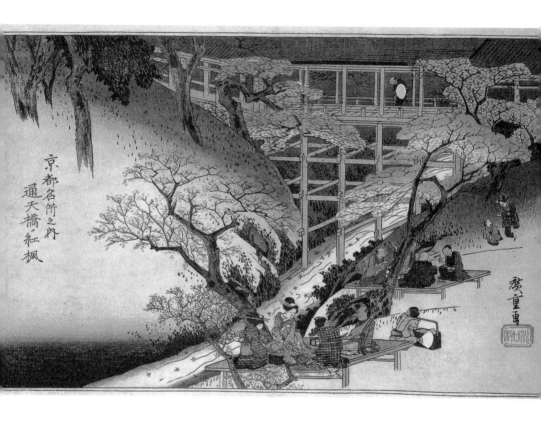

歌川廣重
《京都名所——
通天橋紅楓》
約一八三五年
大版錦繪

為了再現傳統的季節性詩情畫意，歌川廣重在畫面上運用多種手法營造感人氣氛。在斜雨如梭的《莊野》中，農夫們行色匆匆，雖然看不見人物的面貌，但背景上層層疊疊的竹林幻化成灰暗的陰影，流露出一股淡淡的感傷。斜坡、斜雨和竹林又構成了不穩定的三角形，折射出陣雨中人們不安的心理狀態。類似手法還可以在白雪無垠的《龜山》中領略到，為了渲染雪後清晨透明的空氣深曠致遠，歌川廣重有意識地賦予主要景物以清晰的方向性，即向右上角傾斜，整體斜線構成了強烈的空間指向，並在色彩上將淡藍與淺紅分別置於天地兩端，使之遙相呼應，融為一體，烘托出晴空萬里的冬日景象。從畫中可以體悟到歌川廣重不僅在藝術上擁有過人的感性，同時在技術上也到達了爐火純青的境界。

《東海道五十三次》一上市便受到廣泛歡迎，迅速銷售一空，供不應求。按照浮世繪的出版規矩，一件新作問世，一般是先印製兩百幅銷售，如果市場反映良好，就繼續加印；如果無人問津，就將原版推平，製作其他雕版。歌川廣重的《東海道五十三次》不斷加印，出版了創紀錄的一萬套以上。

寧靜的自然情懷

在《東海道五十三次》取得巨大成功之後，歌川廣重又連續製作了多個系列的風景畫。追求水墨畫效果的《近江八景》以淡墨為基調，輔以溫潤的暈染手法，並對光線效果有生動的表現；描繪京都四季風光的《京都名所》，在色彩運用上駕輕就熟，從通天橋紅楓到嵐山櫻花，從四條河畔夏夜到祇園雪景，時令季節與風景名勝一起共同譜寫出迷人的古都風貌；《江戶近郊八景》的畫面更加趨於靜謐，色彩配置愈發古雅蒼練。

歌川廣重於一八三七年至一八三八年間參與製作的《木曾海道六十九次》系列，也是以沿途六十九個驛站為主題。他的畫面顯得愈發落寞與沉靜，重在傳達旅途的空寂與人生的哀感。在畫面上看不到類似《東海道五十三次》中的景氣，也沒有鮮活的人物動態，更多的是蕭蕭冷雨、寂寞孤煙和崎嶇小道。《洗馬》是這個系列中的代表作，表現的是洗馬驛站西側的奈良井川，滿月下薄雲如紗，夜色闌珊，運送薪柴的小舟與木筏順流而下，垂柳與蘆葦隨風順勢與人物動態相呼應，渲染出萬籟俱寂的感傷愁情，被稱為「是自然與廣重渾然一體的屈指可數的名作」。

歌川廣重於一八五六年開始製作並持續到一八五八年去世為止的《名所江戶百景》系列是他最後的傑作，共一百二十幅，描繪的都是江戶周邊的真實地名和旅遊勝景。同時，隨着浮世

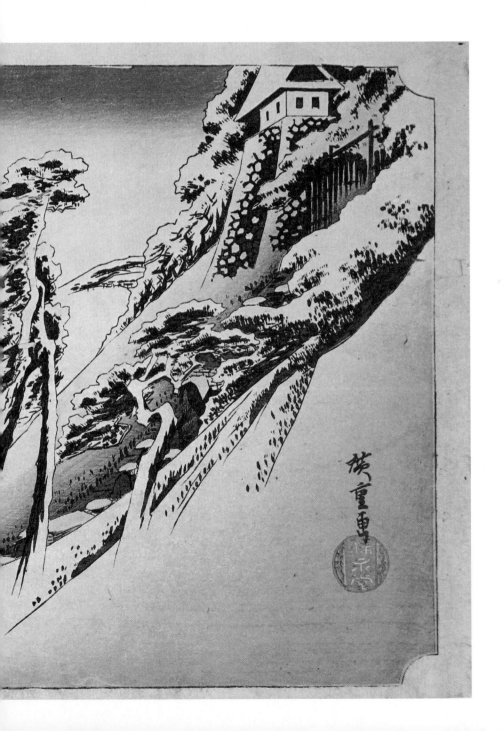

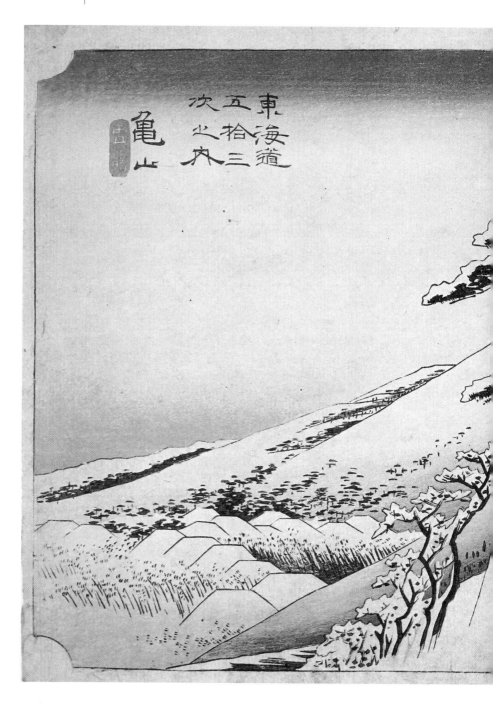

歌川廣重
《東海道五十三次 ——
龜山雪晴》
約一八三三年
大版錦繪

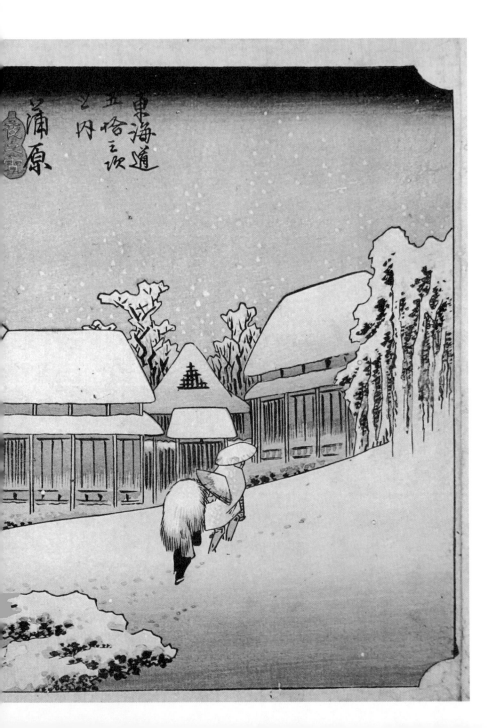

歌川廣重
《東海道五十三次 ——
蒲原夜之雪》
約一八三三年
大版錦繪

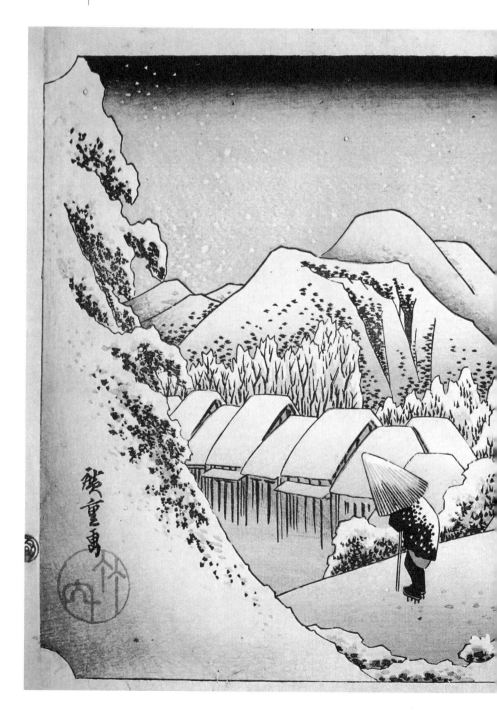

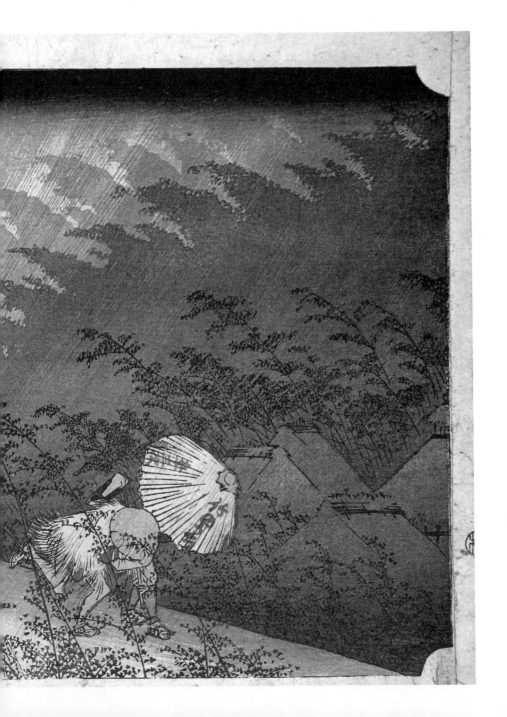

歌川廣重
《東海道五十三次──
莊野白雨》
約一八三三年
大版錦繪

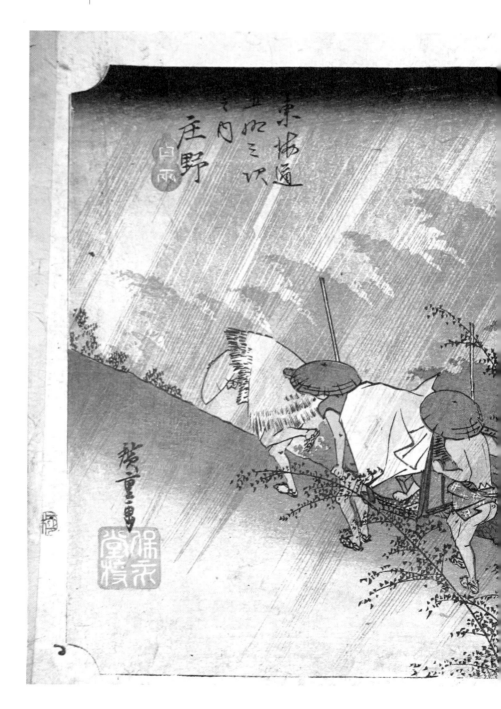

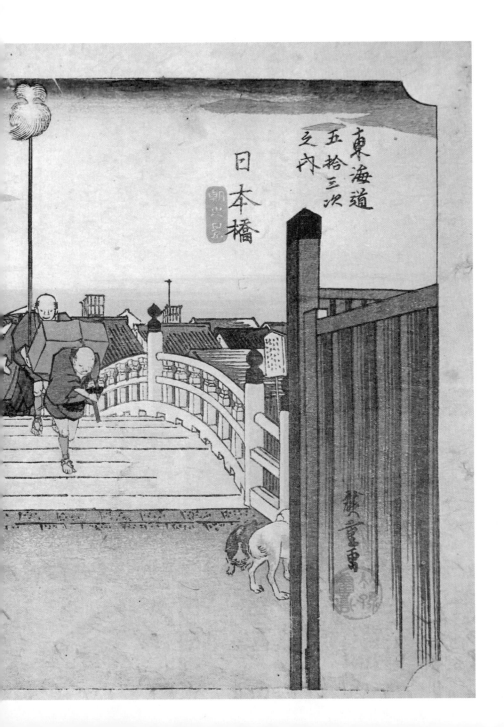

歌川廣重
《東海道五十三次──
日本橋朝之景》
約一八三三年
大版錦繪

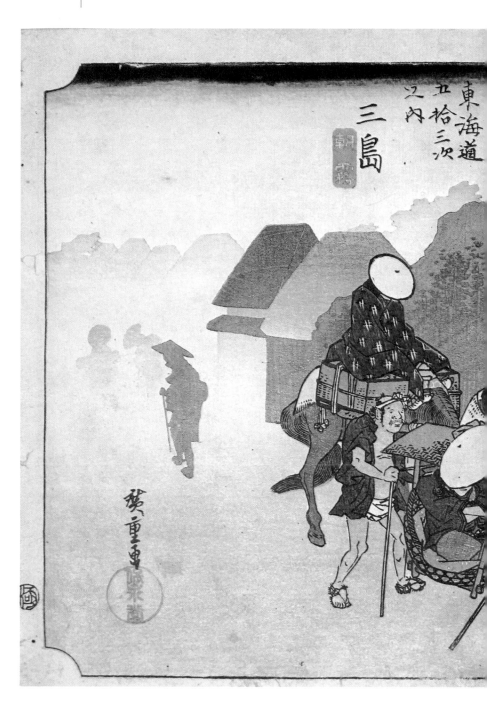

歌川廣重
《東海道五十三次 ──
三島朝霧》
約一八三三年
大版錦繪

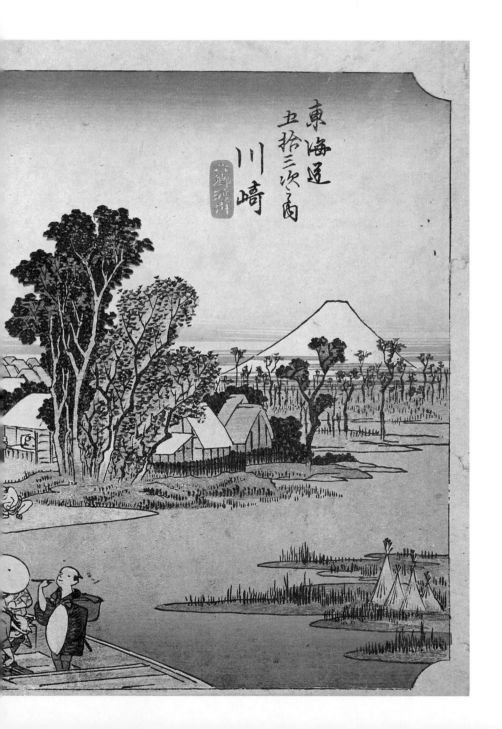

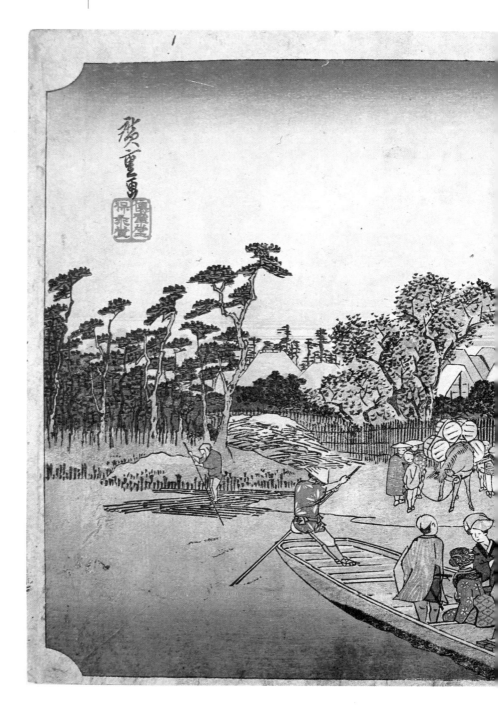

歌川廣重
《東海道五十三次 ——
川崎六鄉渡舟》
約一八三三年
大版錦繪

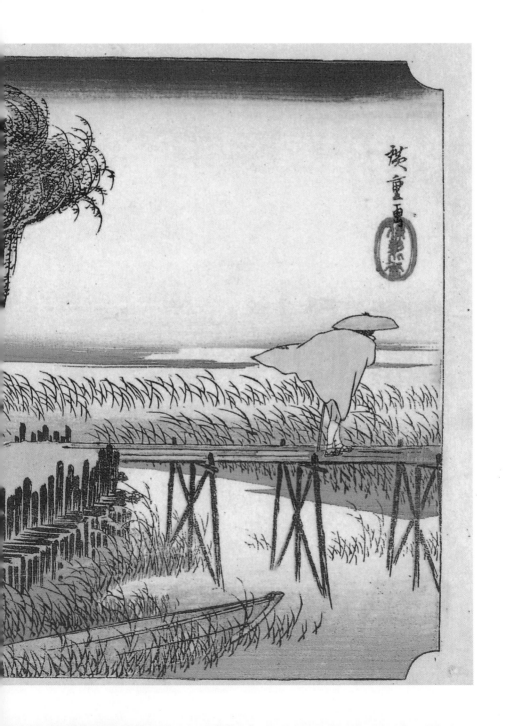

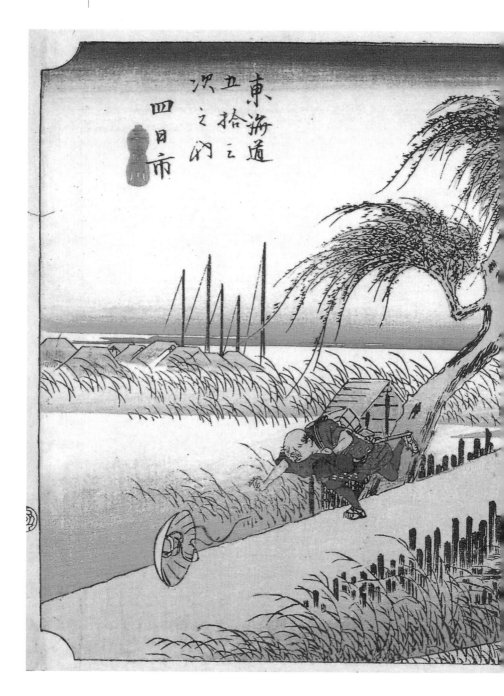

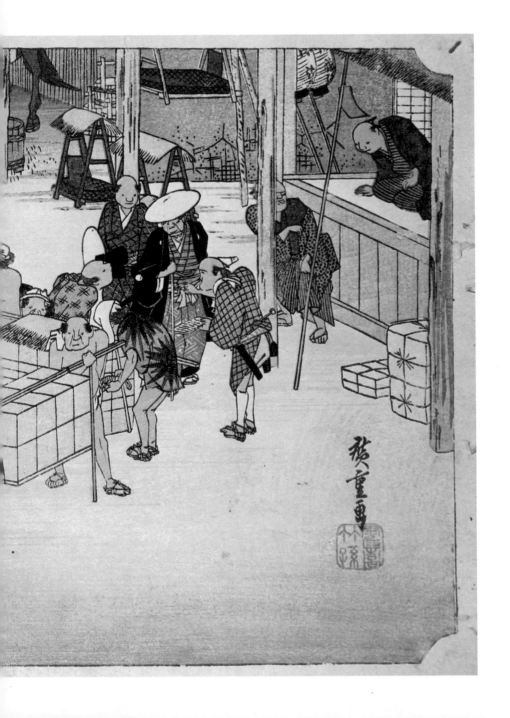

歌川廣重
《東海道五十三次》──
藤枝人馬繼立
約一八三三年
大版錦繪

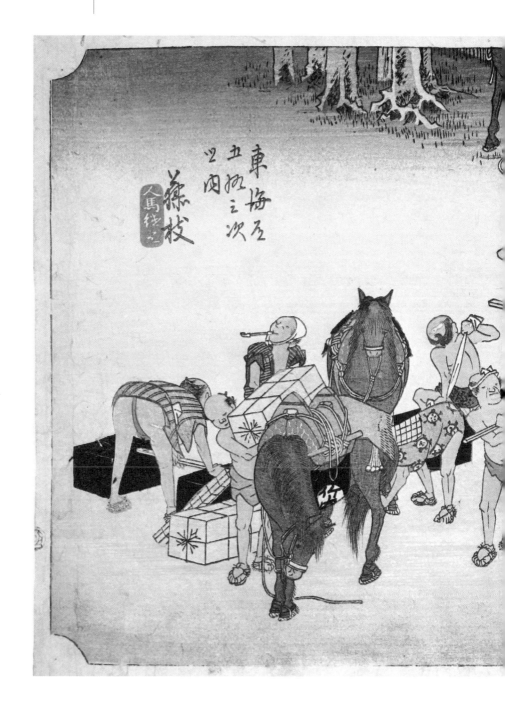

歌川廣重
《木曾海道六十九
次——宮之越》
約一八三八年
大版錦繪

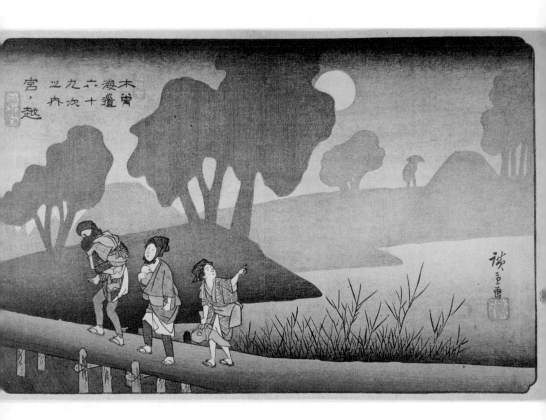

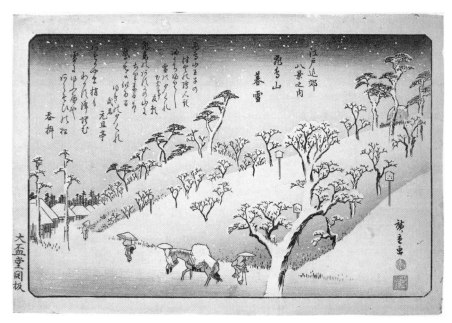

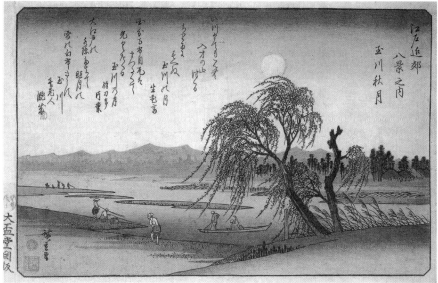

歌川廣重 上
《江戶近郊八景——
飛鳥山暮雪》
一八三七年
大版錦繪

歌川廣重 下
《江戶近郊八景——
玉川秋月》
一八三七年
大版錦繪

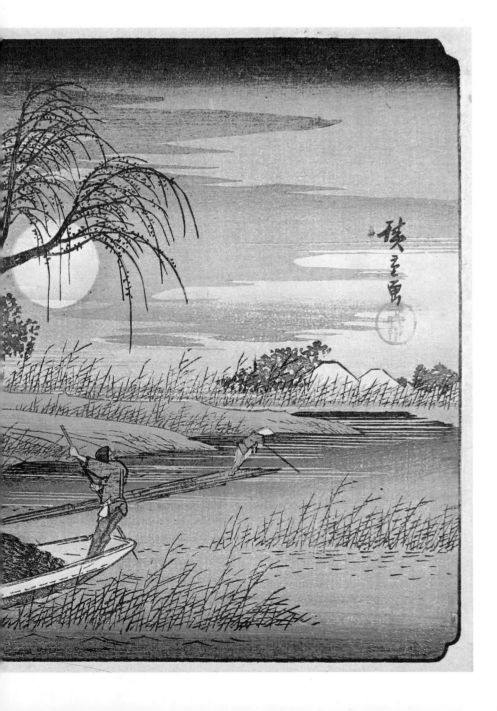

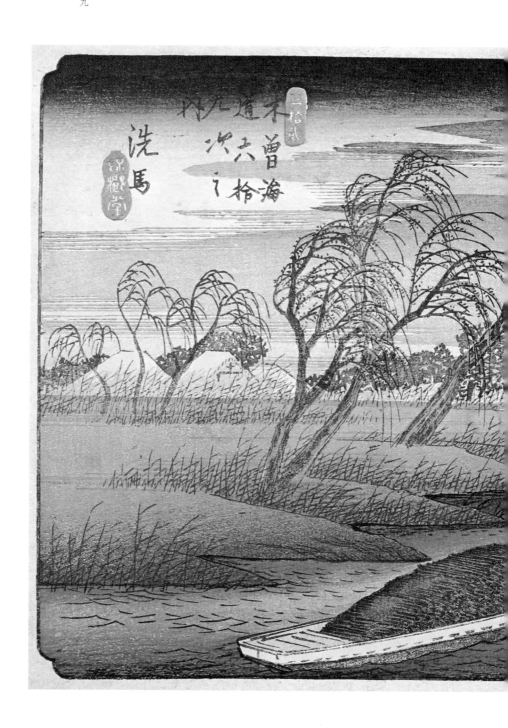

歌川廣重
《木曾海道六十九
次——洗馬》
約一八三八年
大版錦繪

歌川廣重
《名所江戶百景——
除夕之夜的狐火》
一八五七年
大版錦繪

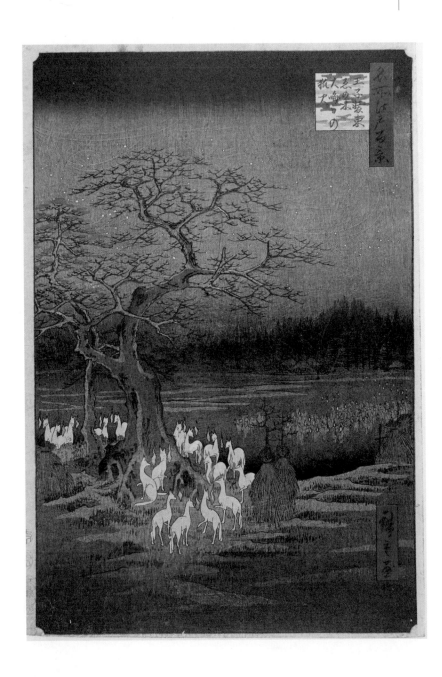

歌川廣重
《名所江戶百景──
龜戶天神境內》
一八五七年
大版錦繪

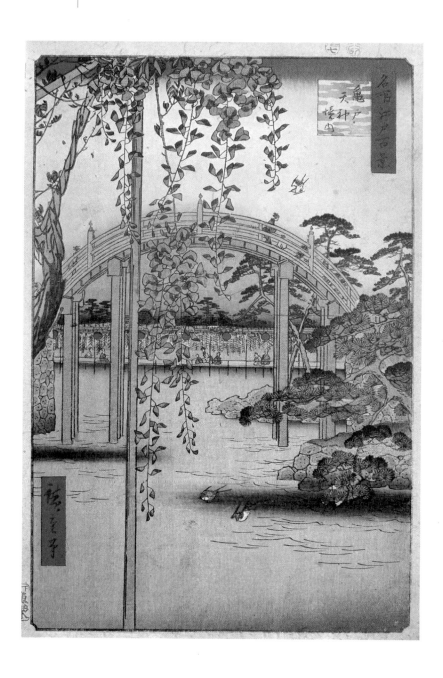

歌川廣重
《名所江戶百景──
富士山下》
一八五七年
大版錦繪

歌川廣重
《名所江戶百景──
龜戶梅屋舖》
一八五七年
大版錦繪

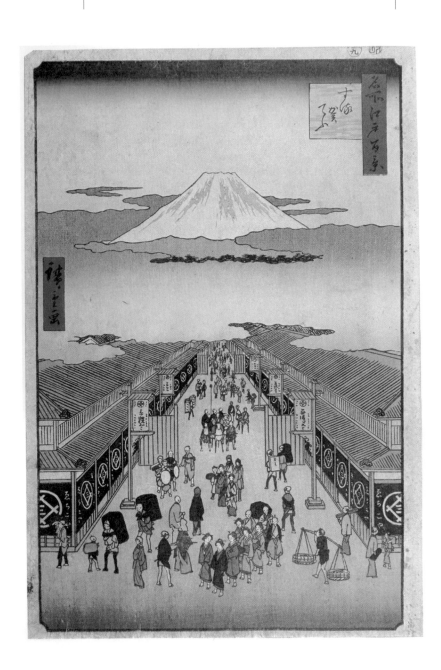

歌川廣重

《名所江戶百景——
大橋暴雨》

一八五七年

大版錦繪

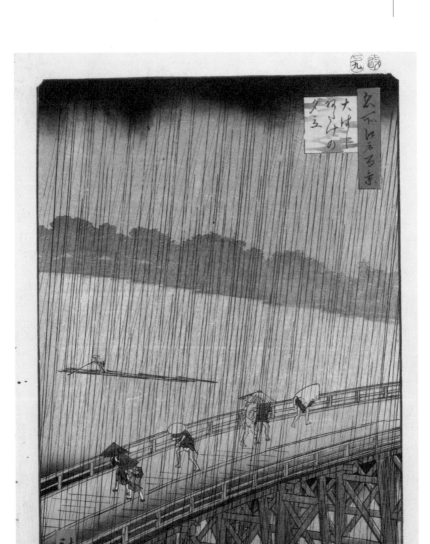

繪雕版和拓印技術的高度成熟，加之海外輸入的化學顏料的使用，鮮亮的色彩和奇趣的構圖使他晚年作品愈加洋溢着感人的力量。

《大橋暴雨》以交錯斜線的構圖渲染出強烈的感情氛圍，夏日如泣如訴的驟雨，橋上行色匆匆的路人，橙黃色的橋面與紫靄的遠景相映成趣。如織的密雨中，遠處舟人悠然撐筏而過，相形之下緩急互異，動靜相宜。縱橫交錯的線條、冷暖相間的色彩令人心靜神清，如入禪境。

《大橋暴雨》和《龜戶梅屋舖》也因為後來梵·高的臨摹而廣為人知。

細膩的抒情品格

歌川廣重的晚期作品《雪月花》系列由《木曾路之山川》、《武陽金澤八勝夜景》、《阿波鳴門之風景》三幅構成，都是全景式的三幅續，有着更為開闊的大風景趣味。「雪月花」是日本傳統審美樣式的高度概括，準確集中地凝聚了日本民族對自然、氣候和色彩的敏銳感與無限情懷，歷來是文人雅士吟詩作畫的經典題材。《木曾路之山川》皚皚雪景磅礴大氣，寧靜致遠，頗有中國北宋山水畫的氣勢；《武陽金澤八勝夜景》皎月如洗，夜色闌珊，俯瞰構圖的橫向線條形成了開闊的視野，萬籟俱寂之中蕩漾着如歌的詩情；《阿波鳴門之風景》創造性地將花的概念延

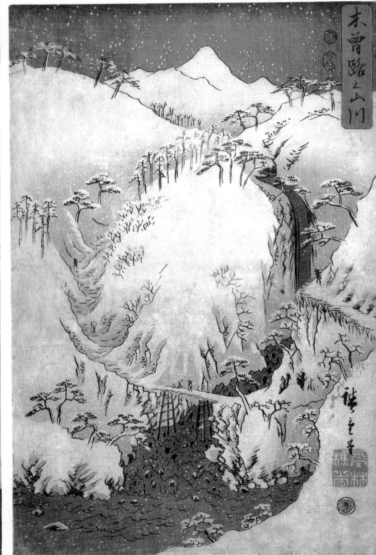

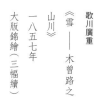

歌川廣重
《花——阿波鳴門
之風景》
一八五七年
大版錦繪（三幅續）

引為浪花，由「波浪之花」令人聯想到盛開的陽春之花，透亮而靈動。

歌川廣重的風景畫與日本傳統的自然情懷有着心理上的呼應，因此賦予觀者以親近感。他敏銳地捕捉到日本人在內心深處對風景的共同依戀，並以此為作品的基調。歌川廣重的風景畫既不是中國古代的，也不是西方現代的，而是符合日本民族自我審美需求的藝術作品，是將日本繪畫長年來以「雪月花」為對象、細膩的抒情品格轉換為更具生命激情和精神力量的圖畫，因此能夠深深叩擊每一位觀者的心靈。

歌川廣重的這種情緒在花鳥畫中也有鮮明的體現，較之葛飾北齋的激情表現，歌川廣重更注重畫面情趣的渲染及與觀者的情感共鳴，這種情趣的基礎來自俳諧的季節感。一如他斯文優雅的性格，寄予花鳥畫面的也滿是抒情氣氛，俳句和中國古典詩詞與畫面內容相映成趣，作品因此具有更濃郁的文學性。

在長達三十餘年的作畫生涯中，歌川廣重遺留至今的全部花鳥畫超過六百件之多。畫面基本上以中國式的條幅為主，可愛的小動物大多被賦予擬人化的動態與表情，如《雪中椿之雀》，兩隻飛雀的活潑神情使積雪的寒冬充滿暖意，並通過弱化輪廓線使花卉造型更加靈動，以「烏鶯爭食雀爭巢，獨立池邊風雪多」的題詩傳情立意。《月之雁》、《月夜松之木兔》和《柿之目白》等不僅表現出豐富的季節感，也洋溢着一般花鳥畫少見的詩意。

鄉愁廣重

歌川廣重所處的十九世紀前半葉，是幕府政權逐漸走向衰微的時期。大批武士日趨貧困，隨着十九世紀初期來自歐洲的商船及炮艦不斷叩擊幕府封建統治的大門，閉關鎖國達兩個世紀的江戶武家政權在內憂外困之下開始風雨飄搖。出生於低級武士家庭的歌川廣重在動盪的時局之下，其境遇與那些入不敷出的貧窮武士相去無幾，從他那些幽靜溫馨的風景畫中折射出的是一絲綿長的哀愁。

浮世繪風景畫雖然在西方繪畫的影響下進一步發展與完善起來，但歌川廣重的作品仍然是以日本人的視角描繪日本式風景。他的作品令人在感受到日本民族細膩審美意趣的同時，還體驗到淡淡的鄉愁情緒，流露出日本的本土文化心理，由此他被人稱為「鄉愁廣重」。歌川廣重擅長用詩化的意境渲染平凡的生活，喚起人們濃郁的鄉愁和對傳統的懷念。

歌川廣重的筆下沒有混雜的人群、華麗的神社寺院和繁榮的驛站及旅館的饕餮盛宴，大多是綿綿春雨、林間月影和平野孤煙，旅途空寂與故鄉愁情沁人心脾。止如日本人對自然與季節敏感一樣，歌川廣重十分善於在風景畫中表達對四季變化的感受，使作品洋溢着濃重的抒情品位和文人意趣。歌川廣重之所以被稱為「鄉愁」畫家，不僅在於他生動表現了日本的陰晴雨雪

歌川廣重

《冬椿與雀》

一八三二至一八三四年

大短冊版錦繪

和山川風物，更多的是在他對自然風物的描繪中可以看到某種對自然的依戀情懷。

日本原始神道的基本理念是「泛靈論」，即與大自然相處的過程中，將每一自然物都視為「有靈之物」，日本民族崇尚並愛戴自然的深層文化心理正是以此為基礎的。歌川廣重通過簡潔抒情的色彩關係和具有典型意義的風物描寫來表達這種情緒，也是第一位在畫面中強調季節感的浮世繪畫師，他並沒有刻意營造某種傳統山水畫或水墨畫中的超自然理想境界，而是通過對不同景致在四季中自然變化的描寫來表達「鄉愁」的情緒。

人們時常將歌川廣重與葛飾北齋做比較，歌川廣重譜寫如涓涓細流的東海道風情，葛飾北齋打造千姿百態的富士山系列，共同成就了浮世繪最後的輝煌。雖然兩人生活的年代相近，但精神氣度卻明顯不同。日本文學家以形象的比喻道出了兩人在氣質上的差異：「北齋的畫風強烈硬朗，廣重則柔和安靜。若以文學形態做比喻，北齋就如使用了許多華麗的漢字形容詞的紀行文，廣重則是細緻且平穩地款款道來的文章。北齋山水畫中出現的人物永遠在孜孜不倦地勞作，而廣重畫中馬背上戴着斗笠的旅人總是疲憊地打着瞌睡。兩位大家的作品所表現出來的兩種傾向使我們清晰地看到他們完全相反的性情。」

雖然他們的父輩都與武士階層沾邊，但葛飾北齋自幼家景困頓，顛沛流離的生活造就了他放浪不羈的性格；歌川廣重儘管少年父母雙亡，但他還一直兼任江戶城消防員一職，幕府職員

的身份不能不對其品性有所影響。這在他們的晚年也體現得涇渭分明，葛飾北齋在生命的最後時刻依然流露出對畫業的不滿足和對生存的渴望；而歌川廣重則在六十歲那年削髮為僧、皈依佛門，聽天由命的心境與葛飾北齋不老的靈魂形成鮮明對照。

走向近代的「光線畫」

十九世紀中期之後，浮世繪伴隨德川幕府政權的結束而走向式微，新舊交替的世風支配着市民的審美取向，東京附近最早出現西方文明景觀的橫濱開始成為吸引市民的新時尚。隨着歐洲商人的紛至遝來，潮水般湧入的異國風情轉移了社會文化的關注點，「橫濱浮世繪」應運而生，主要內容表現出橫濱的西方人物、服飾、風物等異國趣味，其中包括參照出版物對大洋彼岸風景的想像。「橫濱浮世繪」在一八六○年前後達到高潮。來自海外的鮮豔化學顏料被廣泛採用，這給山窮水盡的浮世繪開創了一番新天地，不僅在表現內容上出現新題材，製作技法上也更加直接地採用西方繪畫的因素。

一八六六年前後，「橫濱浮世繪」逐漸發生變化，較之前期對異國風情的關注和想像，開始將視點轉向橫濱的西式建築，即在西方文明影響下日本城市面貌發生的變化。伴隨明治初期的

文明開化風氣，蒸汽火車、鐵路等近代文明的景物大量出現在畫面上，因此被稱為「開化繪」，表現的場景也漸漸從橫濱轉向東京。

小林清親（一八四七至一九一五）被稱為「最後的浮世繪畫師」。他出身武士之家，一八七六年初次發表版畫《東京新大橋雨中圖》等系列，畫面吸取了西方繪畫對光的表現，並借鑒石版畫和銅版畫技法，表現東京的近代城市風貌。晨曦日暮夜燈雨靄，微妙的光感使傳統版畫有了新的樣式，由此被稱為「光線畫」而風靡一時。小林清親並非正宗的浮世繪畫師出身，而是靠自學成名，據說他曾向當時在橫濱的英國插圖畫家查爾斯·沃克曼（Charle Wirgman，一八三二至一八九一）學習過油畫，從作品中所表現出來的光影效果不難看出他對西方繪畫有一定程度的研究。小林清親的光線畫問世之際，正是印象派在巴黎舉行第二次展覽之時。他也善於通過光影變化來塑造形體，表達出更為豐富的意趣。他以新技法描繪的東京各處名勝，洋溢着對往昔江戶時光的無限懷想之情。

一八八四年，小林清親模仿歌川廣重《名所江戶百景》的手法，製作了《武藏百景》系列，豐富的抒情性令人聯想到歌川廣重的風格，因此他也被稱為「明治的廣重」。雖然他的作品從題材到技法都表現出向傳統浮世繪回歸的趨勢，但畫面也顯露出近代繪畫對色彩與空間的表現。歷經數百年滄桑歲月的浮世繪在日漸式微之際，逐漸演化為日本藝術的潛在底蘊，流傳到今天依然遺韻不絕。

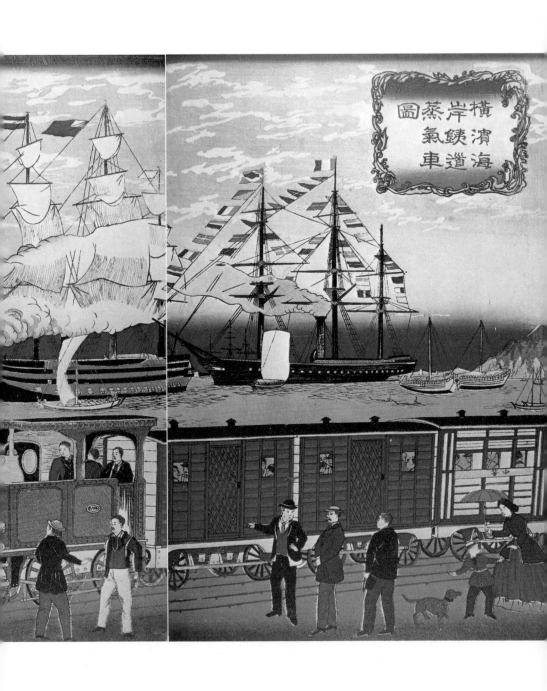

横濱海岸鐵道蒸氣車圖

廣重三代
《橫濱海岸鐵道蒸汽
車圖》
約一八七三年
大版錦繪（三幅續）

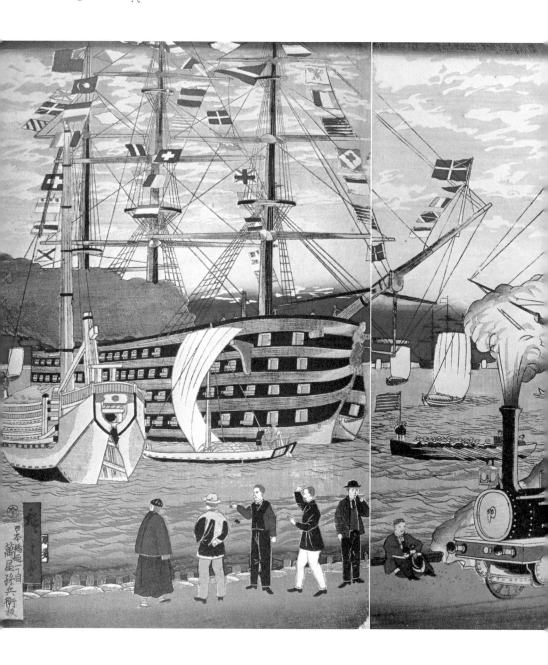

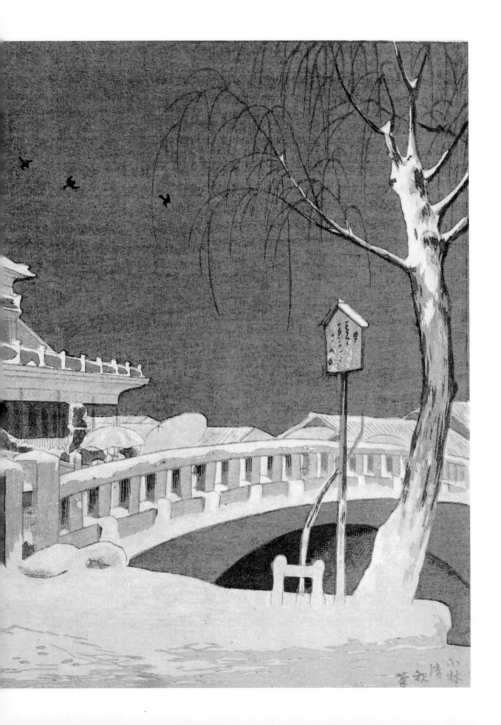

小林清親
《海運橋（第一銀行
雪中）》
十九世紀七十年代
大版錦繪

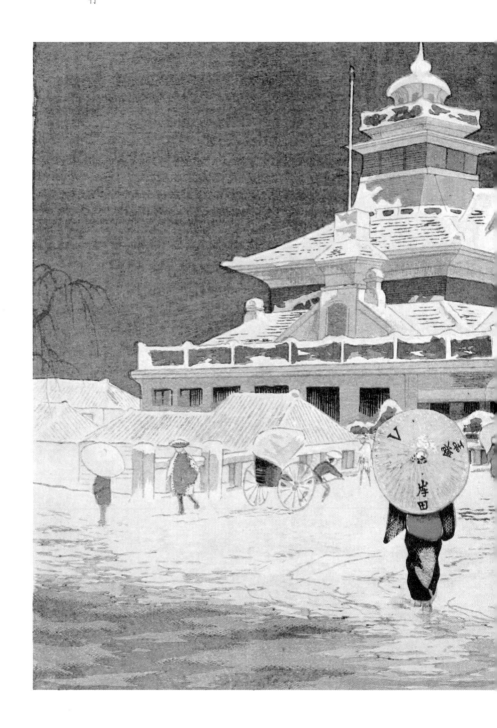

小林清親
《武藏百景—
兩國花火》
一八八四年
大版錦繪

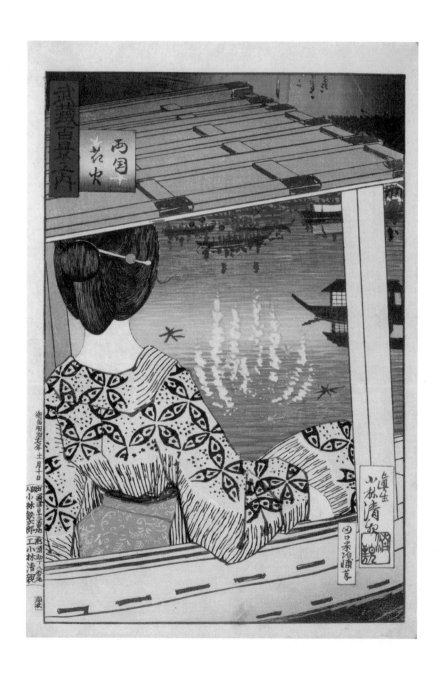

責任編輯　　俞笛　輕眉

書籍設計　　吳冠曼

書　名　　浮世繪的故事（第二版）

作　者　　潘力

出　版　　三聯書店（香港）有限公司
　　　　　香港北角英皇道四九九號北角工業大廈二十樓
　　　　　Joint Publishing (H.K.) Co., Ltd.
　　　　　20/F., North Point Industrial Building,
　　　　　499 King's Road, North Point, Hong Kong

香港發行　　香港聯合書刊物流有限公司
　　　　　香港新界荃灣德士古道二二〇-二四八號十六樓

印　刷　　陽光（彩美）印刷有限公司
　　　　　香港柴灣祥利街七號十一樓B十五室

版　次　　二〇一八年六月香港第一版第一次印刷
　　　　　二〇二〇年十二月香港第二版第一次印刷

規　格　　特十六開（152×228mm）二百七十二面

國際書號　　ISBN 978-962-04-4728-0

©2018, 2020 Joint Publishing (H.K.) Co., Ltd.
Published & Printed in Hong Kong